KB175122

그림으로 나를 찾다

미 술 치 유 활 동 작 품 집

그림으로
나를 찾다

김영민 지음

Prologue

신은 인간을 미완성품으로 만들었다. 모든 사람에게 하나 이상의 인격적인 결함을 준 것이다. 이렇듯 불완전한 나를 온전한 나로 만들기 위해 사람은 스스로 윤리적인 노력을 하여야 한다. 난 인생의 반평생을 살아왔다. 그리고 지금 인생의 절반, 불혹이라는 나이가 되어서야 비로소 나는 '나'를 말하고자 한다.

모든 것은 마음 쓰기에 달려 있다. "Beauty is in the mind of the beholder." 아름다운 마음 쓰기란 마음을 쓰는 사람에 의하여 결정된다. 마음(mind), 눈(eye), 손(hand). 우리는 마음을 치료해야 하며, 눈을 치료해야 하며, 손을 치료해야 한다. 마음은 항상 정결해야 하며, 눈은 항상 아름다운 것을 보아야 하며, 손은 항상 아름다움을 위해 써야 하는 것이다.

나는 미술치료자이자 화가로서 그림을 통해 '나를 찾는 여행'을 떠났다. 이 책은 그 일련의 과정이며, 그를 통해 범사회적으로 그림이 갖는 치료적 가치와 유용성을 경험적으로 보여주고 있다.

　20대 초 난 심한 정신분열을 앓았다. 미칠 것 같은 환청과 알 수 없는 환각 속에 나는 나 자신을 돌볼 수도 없는 혼이 나간 생활을 하였다. 그 당시 나를 회고해 보면, 알 수 없는 욕망과 살아남기 위한 동물적 생존방식이 나를 지배했다. 나의 이성은 본능이라는 몸의 울림에 몸부림치며 온갖 정형화되지 못한 생각으로 혼돈 속을 헤맸고, 극심한 불안과 괴로움이 나를 엄습해 왔다. 때때로 냉정한 나를 찾고 다스릴 수 있게 되었을 때는 미친 듯이 독서를 하였고, 다시 미쳐갈 때는 정신

을 가다듬기 위해 온갖 의료 기술의 도움을 받았다. 그럼에도 이것이 나의 모든 고통을 해결하지는 못했다. 정신의 고통은 몸의 고통보다 더욱 극심했으며, 이따금씩 나타나는 약물 부작용은 고통을 배가시켜 나를 통제할 힘마저 잃게 하였다. 하지만 인간의 본성이란 생존을 위해 많은 방법들을 스스로 터득하는 것 같다. 어쩌면 심리학이라는 인간 정신병리와 관련된 학문을 하게 된 것도 이런 연유에서가 아닐까. 그림을 그리던 내게 20대 초 외상 후 스트레스 장애 이후 나타난 정신분열증은 난독증을 비롯하여 불안, 심한 환청과 환시, 자연오감과의 교류 느낌, 신경쇠약, 우울함, 자살 충동, 불면 등 말로 표현할 수 없는 심리적 피폐, 육체적 피로를 안겼다. 당시의 나는 이러한 고통 가운데 삶에의 욕구도, 희망도 없는, 단지 머리 무거운 인간일 뿐이었으며, 그때 유일하게 나의 심신을 단련시켜 준 것이 그림이었다. 당시를 회고해 보면 인간의 정신과 의식이라는 것은 해악한 상황, 미로 같은 정신상태일지라도 본능처럼 항상 바른 판단을 찾아간다는 것을 느낄 수 있었다.

30대 초에는 이러한 병리현상 중 난독증, 편집증으로 인해 오히려 취업에 성공했고, 비교적 안정감 있는 생활을 꾸릴 수 있었다. 20대 초의 정신적 병리현상의 잔상(환청과 자연 오감과의 교류 느낌, 문득문득 드는 불안감)은 직장 생활 내내 가끔씩 그러나 오래도록 나를 괴롭혔다. 다행히 미술을 통해 나를 알고 나를 대처하게 한 23년간의 경험은 나의 회화 작업을 성숙시켰으며, 미술치료라는 학문에 뛰어드는 단초를 마련했다.

40대인 지금은 나의 부족함을 깨우치며 회화 작업과 임상미술치료의 실제적 이용 방법과 매뉴얼을 연구하고 있으며, 나아가 미술의 과학적·의료적 접근방법을 나의 경험에 비추어 모색하고, 더불어 인간의 내면 심리를 탐구하고 있다.

이에 이 책은 인간의 심리적 작용을 완화하고 보조치료서로서의 역할로 지어졌다. 임상정신의학의 기본은 인간을 탐구하고 연구하며 이를 약물로 치료하는 것이라 할 수 있다. 정신을 다루는 임상에서 약물이란 외과의사의 칼과도 같다. 즉, 약물로 인간의 정신을 죽일 수도 살릴 수도 있다는 것이

다. 하지만 근본적으로 임상정신의학은 인간이 인간을 다루는 문제이기에 인간의 존엄성, 윤리정신이 가장 선행되어야 한다. 그렇지 못 할 경우 많은 병폐와 폐단을 갖는다. 이러한 임상 중에서 임상미술치료란 미술로 다루는 정신의학이라 할 수 있다. 임상미술치료는 보조적인 치료과정에서 뇌 과학과 인간 오감의 작용을 인지하고, 시각이 주는 뇌의 기전과 미술치료 활동을 통한 인체의 활성화를 다룬다.

임상미술치료는 심리학과도 구별되며, 검사방법도 다르고 심리적 이용법도 다르다. 단지 그림을 그리는 행위와 달리 미술치료는 치료적 개입에 의해 인간의 통 감각을 통제하고 활성화시켜야 하므로 증상과 양상에 따라 분리 시행되어야 하며, 치료적 환경이 자유로워야 한다. 또한 미술치료의 작업방법과 재료의 이용에 따라 미술치료는 검사자료일 뿐만 아니라 치료적·대체적 약물이 되기도 한다. 그러므로 임상미술치료사는 미술 재료적 효능을 검토하여야 하고, 재료적 연구를 거듭하여야 하며, 이를 구술하는 심리학적 이해를 갖추어야 한다.

나의 경험에 비추어 볼 때, 미술치료로 정신적 안정감을 주고 균형감각을 유지시키기 위해 가장 중요한 것은 대상자에게 지속적인 미술치료가 시행되는 것이다. 이에 이 책은 임상미술치료 실제의 교본이 될 수 있도록 만들어졌다. 나의 경험적 고뇌와 함께 윤리적 인간 내면 심리를 다루어 독자들이 임상미술치료의 실제에 쉽게 접근하여 지속적 치료가 가능할 수 있도록 한 것이다.

오늘의 나를 있게 도와 준 많은 분들에게 감사드린다. 대학 졸업장도 받지 못할 위기에서 나를 격려해 준 안동대학교의 정영진 교수님, 삼성의료원의 정신과 주치의인 김도관 선생님, 나의 전신인 MEH ART HEALING A TEMPLE, 나의 부모님, 나의 친척 이모, 이모부님, 이모할아버지, 출판을 위해 노력해 준 한국학술정보(주)에 무한한 애정과 고마움을 전한다.

<div align="right">

2012년 12월
동해시 예술인 창작스튜디오에서 원고를 마감하며
김영민

</div>

Contents

KimYoungminz oo8

분노 다스리기

그·림·으·로·나·를·찾·다

분노 조절하기

일반적으로 분노라 함은 화를 의미한다. 화란 주변의 상대로부터 억울함을 당하거나 자신의 자존감이 파괴되는 형태로, 본인 스스로 용납할 수 없는 일을 경험할 때 느끼는 감정이라 할 수 있다. 상대로부터 받은 모멸감으로 인해 자신의 자존감이 낮아짐으로써 자학하게 되며, 우울과 대인관계의 모순 속에 자신을 가두게 되는 것이다. 이런 경우 낮은 자존감으로 인해 일에 있어서도 흥미를 잃어버리며, 상대에 대한 원망만이 걷잡을 수 없이 커져 자신을 돌보지 못하게 된다. 또한 대인관계를 꺼리게 되며, 일상생활을 무의미한 것으로 느껴 모든 활동을 중단해 버리기도 한다.

화로 인해 자존감이 낮아진 상태가 장기간 지속되면 우울을 경험하게 된다. 우울은 많은 것을 수반한다. 나약함, 희망 없음, 자살 충동, 이 모든 것이 어떤 특정 사건의 발단으로 얻

어진 것일지라도 장시간 노출되면 이로 인해 힘들어 하면서도 대처법을 찾지 못하고, 스스로 해결해야 하는 문제임에도 자신의 의지와는 상관없이 점점 그 생활에 익숙해지는 모습을 보인다. 그것은 원망의 대상이 존재하는 가운데 그에 대해 자신이 불가항력적으로 대항할 수 없다는 기분을 가지는 것이다.

한마디로 극도의 분노는 대상에 대한 저항이며, 분노가 지속되면 우울감이 커져 무기력해지고, 급기야 자기 자신을 통제할 수 없는 상태로 만들어 스스로를 정당화하게 되는 것이다.

그러면 이러한 분노와 우울을 어떻게 극복할 것인가?

첫째, 마음의 여유를 갖고 자신을 관리하여야 한다. '자신을 관리한다'는 것은 생각의 몰입과 방향을 다른 곳에 둠으로써 자신의 문제 상황에서 한 발짝 떨어져 보는 것이다.

둘째, 분노의 감정은 풀어야만 한다. 이성적 판단이 용납되는 방법 안에서 육체적으로나 감성적으로 분노를 풀어야 한다. 울고 싶을 때는 크게 소리 내어 우는 것도 하나의 방법이 될 것이다.

셋째, 자신을 돌아보고 반복되지 않는 삶을 설계하여야 한다. 일상에서 소모적인 반복은 피해야 하며, 자신을 학대하기보다는 희망을 꿈꿀 수 있는 무언가를 시작하여야 한다.

자기 비관과 자학이 반복되다 보면 자신도 미처 깨닫지 못한 사이에 충동적으로 자신을 파괴하며, 그로 인해 반복되는 고립감은 심한 절망을 느끼게 해 점점 더 삶의 무가치성 속에 자신을 몰아간다. 분노와 우울을 화로 볼 때 화의 감정은 자신의 심리적 기분을 항상 침울하게 함으로써 대인과의 관계에서도 사람 만나기를 꺼리게 한다. 그럼 또다시 그런 자신의 모습을 회피하기 위한 수단으로 자신을 옭아매고 그 속에서 고통스러워하는 자신을 발견하게 된다. 따라서 항상 시간을 두고 자신을 다독이고, 희망의 방향으로 자신을 일으켜 세워야 하는 것이다.

분노란 상대적이다. 자신이 무기력할 때 찾아오는 분노는 자신을 피폐하게 만들기도 하지만 이런 분노의 감정을 극복하고 사회적으로 명성을 떨친 많은 예술가들도 있다. 즉, 이러한 분노의 감정을 긍정적으로 승화시키면 새로운 희망을 발견할 수 있게 된다는 것을 의미한다. 그러므로 희망이란 항상 존재하는 것이며 자신이 준비하고 극복하는 과정 가운데 언제고 찾아오게 될 것이다.

그렇다면 예술 작품에서는 분노의 감정을 어떻게 다룰 것인가? 다음에서는 그림을 통해 감정을 다루고, 추슬러 폭발시키는 작업 과정을 보여주려 한다.

회화로 작업된 미니멀 아트

:: 미니멀아트를 통한 감정 다스리기

미니멀아트란 작은 그림을 오밀조밀하게 그려 전체 화면에 조화로움을 주는 조형 활동이다. 미니멀 아트의 기법은 다양하나 즉흥성보다는 화면의 조화로움을 강조하기에 배색에 많은 신경을 쓰고, 조합되지 않은 화면은 재구조화하는 작업을 한다는 면에서는 동일하다. 즉, 자신의 감정을 색이라는 표현도구로 구조화하여 계획성 있게 만들어 가는 것이다.

:: 준비재료

작은 패널, 아크릴 컬러, 모래, 아교, 붓, 글라스 데코

:: 일반적인 미니멀아트의 제작 과정

① 자그마한 그림 패널들을 준비한다.
② 아교를 칠한 패널에 모래를 바른 후 말린다.
③ 오밀조밀 색채를 패널에 그려간다.
④ 그려진 작은 그림을 큰 패널에 배치해 본다.
⑤ 배치에 따라 조화로움이 느껴지는가를 본다.
⑥ 구조화된 작은 패널을 고정시킨다.

이 작업은 많은 시간을 요구하며 색깔 배색을 맞추며 작업하기에 많은 정신적 에너지를 소비하게 한다. 물론 작업에서 고도의 집중을 요구하며 작은 패널의 그림을 완성하는 시간이 짧기에 성취감도 빠르다.

우울감 감소와 안정감을 얻을 수 있다.
단시간의 완성으로 성취감을 느낄 수 있다.
정서의 환기를 가져 온다.

우울감을 느끼는 사람, 감정 정리가 되지 않는 사람, 즉각적 보상

심리가 작용하는 사람

우울증, 도박중독증, ADHD 아동, 인지장애, 집단치료

분노 폭발의 감정 추스르기

　　　화가 났을 때 상대에게 화를 내는 것은 자신을 위해서나 상대를 위해서나 중요한 커뮤니케이션 방법이다. 그러나 그러지 못하는 경우가 허다하다. 우리는 모두 자신의 감정에 충실할까? 아마도 많은 사람들은 자신의 감정을 드러내기보다 숨김으로써 오는 정신적인 압박을 경험할 것이다. 앞서 화의 감정에 의한 문제를 살펴보았다. 하지만 막상 당사자로서 순응할 수 없는 상황에 직면하게 되면 해결방법을 찾지 못한다.

　분노란 격양된 감정을 해결하기 위함이다. 하지만 격양된 감정을 추스르기 위해서는 자신의 오랜 경험과 훈련이 동반된다. 즉, 화도 푸는 방법에 따라 자신에게 득이 될 수도 해가 될 수도 있는 것이다. 분노의 감정은 어떻게 하는 것이 좋은가? 참는 것이 능사인가, 아니면 폭발하듯 분노를 표출해야

하는 것인가?

　모든 감정에는 정리가 필요하다. 그러므로 각자가 자신을 다룰 수 있는 감정정리법을 가지고 있어야 한다. 흔히 분노를 표출하고 나서 후회하는 경우가 많다. 또한 정리방법이 각기 달라 대인관계에서 많은 오해를 만들고, 자신을 정당화하기도 한다. 이것은 옳은 방법이라 할 수 없다. 그러면 분노하는 자신의 감정을 어떻게 다루고 폭발시켜야 하는 것일까?

　사람과 사람의 관계에서 매듭이 있으면 그 매듭을 풀기 위해 서로 노력하는 것이 세상이며 자신이나 타인을 위해서도 좋은 작용을 하는 것이다. 말이란 사람에게 상처를 받게도 하지만 상처를 주기도 하며, 오해를 하게도 하지만 오해를 불러오기도 한다. 긍정의 밝은 말은 자신을 기분 좋게 하며 남도 기분 좋게 한다. 하지만 화가 나는데 긍정의 말이 나올까? 분노가 생기면 육체적으로 격렬해지고, 무언가를 파괴하고 싶을 정도의 강한 감정을 느끼는 것이 당연하다. 그럴 때는 어떻게 하여야 할까? 그 자리에서 맞서 싸워야 할까, 아니면 그 자리를 피해야 할까?

　매 상황 가운데 자신을 미숙하게 만들어서 안 된다. 따라서 잠시 시간을 갖는 것이 자신에게나 상대방에게나 좋은 것이다. 하지만 이러한 분노의 감정에 기다림의 시간을 주기 위해서는 자신의 감정을 조절할 무언가가 필요하다.

분노에는 일시적인 분노와 오랜 기간을 두어도 지속되는 분노 두 가지가 있다. 자신도 모르게 격앙되는 마음과 그로 인해 자신이 만든 벽에 자신만의 벽장을 만들어 자신을 괴롭히는 것이 지속되는 분노라 할 수 있다. 따라서 우리는 지속되는 분노의 감정을 다루고 보듬을 수 있어야 한다. 자신이 자신을 보듬을 수 있어야만 분노의 감정도 다룰 수 있기 때문이다.

　인간은 누구나 자신의 감정에 자유로울 수 있으나 대인관계에서는 그럴 수만은 없다. 즉, 분노의 압박은 당사자에게 커다란 스트레스다. 해결할 수 없기에 괴롭고, 움츠러들기에 괴롭다. 누구보다 자기 자신을 괴롭히는 것이 분노이다.

　그러면 미술 장르에서는 어떻게 감정을 다루고, 분노를 다스려 이를 하나의 그림으로 승화시킬 수 있을까? 이에 다음에서는 액션페인팅의 한 방법인 분노의 표현방법과 작품을 보려 한다.

회화로 작업된 액션페인팅

:: 액션페인팅을 통한 감정 표출하기

액션페인팅이란 신체적 활동이 가미된 미술 회화적 장르이다. 뿌리기, 흘기기, 던지기, 찢기 등 평면의 화폭에 신체 활동이 결부되어 만들어지는 우연성의 회화적 장르이며, 기술로 자신의 감정을 육체활동과 함께 색으로 표현하는 즉흥 예술 표현이다. 회화에서는 우연성이라고는 하지만 조화로움이 있어야 하며 조형의 요소가 가미되어 작업자는 미리 화면의 결과를 생각하며 작업한다. 이러한 액션페인팅을 통하여 자신의 감정을 다루고 구조화함으로써 분노의 감정을 해소할 수 있다.

:: 준비재료

전지 켄트지, 아크릴 물감, 물, 붓, 인체 모양

:: 일반적인 액션페인팅의 제작 방법

① 커다란 화폭을 준비한다.
② 마음에 드는 색채를 골라 화폭에 칠한다.
③ 화폭에 칠한 색이 마르면 물감을 화폭에 던지거나 뿌린다.
④ 화폭의 조화로움을 만들기 위해 정신을 집중한다.

:: 임상적 효과

우울감, 두려움 감소와 안정감을 얻을 수 있다.
생각을 정리할 수 있는 기분의 전환을 가져온다.

우울감을 느끼는 사람, 불안감을 느끼는 사람

:: 신경정신과적 분류
정서불안증후군, 우울증, 불안장애, 분리불안, ADHD 아동, 학습
장애

대인관계 스트레스 버리기

인간은 사회적으로 볼 때 인과관계에 의하여 이루어진 공동체이다. 사람과 사람의 관계에서 우리는 얼마나 많은 스트레스 환경에 노출되어 있는지 모른다. 서로 다른 인격체의 만남은 마치 크기가 다른 두 톱니바퀴가 맞닿아 있는 모양과 유사하다. 많은 사람들은 말한다. "인간이 살아가는 요소 중 밥보다 중요한 것이 있다." 그것은 다름 아닌 다독임, 격려, 칭찬의 힘일 것이다. 서로가 서로의 입장을 이해함으로써 비롯되는 격려는 격려받는 사람에게 밥보다 중요한 또 다른 에너지원이기 때문이다. 대인관계에서의 분노는 주로 대화의 문제이다. 대인관계에서 이러한 스트레스를 어떻게 다루어야 할까?

밥벌이의 지겨움으로 일상이 짜증스럽다, 희망이 없다, 자존감에 매번 상처를 받는다면 나에 대해 생각해 봐야만 한다

자신의 희망 만들기를 통하여 자신을 돌봐야 하는 것이다. 대인관계에서 항상 격려가 존재하는 것은 아니다. 칭찬도 잘 이루어지지 않으며, 때에 따라서는 어떤 성과에 대해 적절한 보상이 이루어지지 않아 관계가 소원해지기도 한다. 따라서 자신에게 희망이 되고 암시적인 무언가를 스스로 찾지 않으면 안 된다. 동기 부여가 되고, 자극을 주는 활동은 우리를 항상 기쁨이 넘치는 인간으로 변화시킨다. 이렇듯 자그마한 동기 부여는 우리로 하여금 소신 있게 일할 수 있도록 해 주고, 기분을 좋게 한다.

작은 일에 짜증내기보다 서로가 시작처럼 파이팅하며 다독이고 격려한다면 그 속에서 일원들은 항상 패기 넘치는 일과를 설계할 것이다. 이것이 격려의 힘이다. '잘될 수 있어, 잘하고 있어'로 자신에게 스스로 주문을 건다면 어떨까? 항상 긍정의 마인드를 갖는다면 우리는 또 다른 나 속에서 어느덧 스트레스를 즐거운 악으로 생각할 수 있게 될 것이다.

세상 속의 모든 성인은 마치 아이와 같은 심성을 지니고 있다. 그러므로 패밀리란 가족의 역할처럼 직장에서도 역할이 있으며 역할을 수행하는 데는 잦은 격려와 보상이 따라야 한다. 하지만 우리의 주변, 나의 주변을 볼 때 그렇지 못하다. 그래서 대인관계의 스트레스에 직면하게 되는 것이다.

격려가 없고 자존감의 상처를 받을 때 우리 또는 나는 그

상처로 인해 스트레스를 해결할 방법을 모색한다. 그 모색의 방법 중 가장 중요한 것이 격려에 따른 적절한 보상이다. 보상이란 물질을 의미하지는 않는다. 잔소리가 아닌 칭찬, 남의 좋은 모습만 보기 등 격려의 말은 자신을 희생시키는 힘을 가진다. 바로 이러한 희생의 힘이 공동체를 이끌어 간다. 그러므로 대인관계에서 오는 스트레스는 자신의 문제만이 아닌 동료의 문제이며, 상사의 문제이며, 사회구성원의 문제이다.

그러므로 이때 자신에게 동기 부여가 되는 모임과 공동체 생활은 자신을 돌보고 대인관계에서 오는 스트레스를 이기는 데 큰 도움을 준다. 일로 인해 만나는 관계가 아니기에 협력이 되며, 이해 타산적이지 않기에 서로가 서로를 위한다. 즐거운 취미, 여가 활동이란 그런 의미에서 굉장히 중요한 활력소를 지닌다고 할 수 있다. 술에 노출된 나를 만들기보다 스트레스와 즐기는 나를 만들어서 격려를 받을 수 있는 장소를 찾아 자신의 스트레스를 해소한다면 삶이 보다 윤택해지지 않을까?

회화로 작업된 미니멀아트

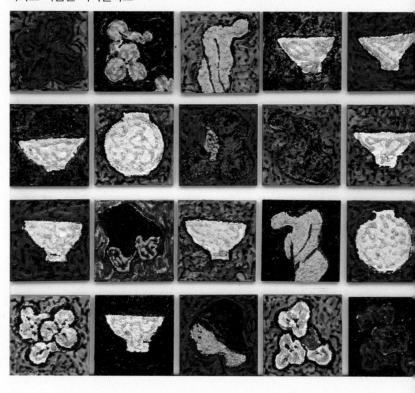

:: 미니멀아트를 통한 감정 가라앉히기

회화에서 미니멀아트는 조화이다. 조각 그림이 조화를 이루어 하나의 완성작으로 만들어진다. 작은 조각조각이 한 작품으로 연결되는 과정 속에서 우리는 감성적 이완으로 마음을 다스릴 수 있다.

:: 준비재료

작은 패널, 아크릴 칼라, 붓

:: 일반적인 미니멀아트 제작 기법과 제작 방법

① 다양한 조각을 준비한다.
② 얼굴 조각 그림을 그린다.
③ 조각 그림의 조화를 생각하며 배치시킨다.

이때 항상 즐거움이 있어야 하며 결과 후 이완이 느껴져야 효과적이다. 잡념이나 생각을 지워 나가기 위한 주위 환경을 만드는 것 또한 중요하다. 이후 하나의 작품으로 제작하여 서로 평가해 본다.

:: 임상적 효과

우울함 감소와 안정감을 얻을 수 있다.

단시간의 완성으로 성취감을 느낄 수 있다.

정서의 환기를 가져온다.

:: 임상의 대상

우울함을 느끼는 사람, 감정 정리가 되지 않는 사람, 즉각적 보상
심리가 작용하는 사람

:: 신경정신과적 분류

우울증, 도박중독증, ADHD 아동, 인지장애

누구든지 성을 낼 수 있다. 그것은 쉬운 일이다.
그러나 올바른 대상에게, 올바른 정도로, 올바른 시간에,
올바른 목적으로, 올바른 방식으로 성을 내는 것
그것은 모든 사람들이 할 수 있는 일이 아니며 쉬운 일도 아니다.
- 아리스토텔레스

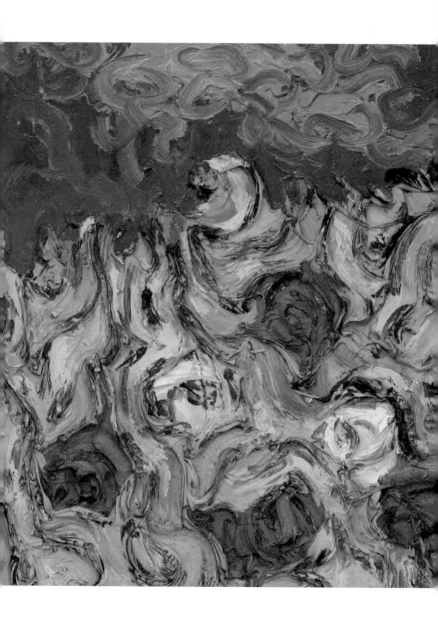

마음 챙기기 # 2

불안 달래기

그 · 림 · 으 · 로 · 나 · 를 · 찾 · 다

차분한 마음 만들기

우리는 삶에서 많은 두려움을 접한다. 두려움을 가지는 것은 마음의 불안 때문이다. 때로는 무언가를 하고 싶은 마음들이 도리어 알 수 없는 두려움으로 우리와 마주하게 된다. 몸과 마음으로는 아무런 반응을 하지 않으면서 오직 두려움 속으로 숨어버리는 자신의 모습을 발견하는 것이다. 신체적인 반응에 우리는 아무런 대응도 할 수 없으며 모든 감각은 방향을 잃는다. 자신이 지금 무엇을 해야 할지, 어떤 행동을 해야 하는지 통제력을 상실하고 자신의 의도와는 다르게 배회하고 서성이고 있다.

좌불안석, 초조와 긴장. 오감의 기억들이 어디로 갔는지 알 수 없는 신체는 비쩍비쩍 말라간다. 젖은 나무에 수분이 증발하듯 감각의 세포는 열리고, 비틀어 짜듯 조여드는 숨 막힘, 죽음과 같은 공포와 두려움에 대항하는 자아. 그러나 자신의

의지와는 상관없다. 이때 감각은 마치 죽음의 실체를 만나듯 자신의 신체가 반응하는 그것에 길을 잃고 방황한다.

오직 자신이 세운 판단만이 감각을 통제하기 위해 노력하나 그것마저 허사일 때가 많다. 나의 판단들은 초조와 불안으로 그 모든 감정의 정형들 속에서 벗어나고 싶은 자신을 만난다. 초조와 불안의 정서는 우리 스스로가 차분히 무엇인가에 집중하여 일할 수 있는 능력을 감소시킨다. 이는 공포영화를 보고 불안을 느끼는 것과 다르며 으스스한 달밤에 홀로 걷는 두려움과도 다르다.

마음이 창조된 공간에서 우리의 감각은 반응하며 분리되고, 사고도 육체적 · 감각적 · 판단적 반응이 분리되어 자신을 느끼고 통제하고 대응하며 벗어날 길을 모색하고 있다. 육체적 반응은 초조로 인한 좌불안석이라는 부자유로운 태가 형성되는 것이다. 이로 인해 일정 시간 의자에 앉아 있을 수 없게 된다. 감각적 반응은 초조하고, 두렵고, 묘한 기분으로 인해 표현할 수 없는 감정이 생기며, 이에 위축되어 자기 자신이 해체돼 산산이 흩어지는 유리조각처럼 느껴지는 것이다. 손에는 긴장감이 돌고, 마치 쪼그라들듯 탈수되는 나의 육체, 젖은 나무가 타는 듯한 격렬함이 인다. 판단적 반응은 자신을 자해하고 싶은 충동과 갈등 그리고 모순된 자신을 발견하는 것이다. 주위의 풍경은 너무나도 조용하고 평화로운데 자신

은 두려움과 초조로 인해 가만히 있을 수가 없다. 세상을 온전히 느낄 수가 없다. 오직 육체와 감각에 순응하지 못한 채 판단하는 것은 반감을 가지고 맞서 싸우는 자신뿐이다.

그러면 '이러한 감정의 숲에서 자신을 어떻게 다스려야 할까?'라는 의문이 생긴다. 차분한 마음을 가지기 위한 모든 방법이 세상에는 많다. 하지만 이러한 기분 상태를 벗어나기 위해서는 오랜 기간 자신을 단련해야만 한다.

미술 장르에서 가장 기본이 되는 회화적 기술은 선 그리기이다. 여기서 선이란 자신의 감정이다. 따라서 선 그리기를 통해 자신의 감정을 조절하고, 다스리는 법을 훈련할 수 있다. 이를 이름하여 '선 그리기를 통한 감정 다스리기'라 한다.

회화로 작업된 선긋기

:: 선 그리기를 통한 감정 다스리기

선 그리기는 말 그대로 긴 선과 짧은 선을 화폭에 긋는 연습이다.
보통은 시간 늘리기를 통하여 자신을 훈련하고 통제하고 감정과
정서를 억제하는 방법을 익힌다.

:: 준비재료

이젤, 합판, 4절 켄트지, 연필, 지우개

:: 선 그리기 연습 방법

① 4절 켄트지를 준비한다.
② 동양화에서 선을 긋듯 켄트지에 연필로 흰 여백을 꼼꼼하게 채
 워 나간다.
③ 항상 시간을 체크하며 점차적으로 자신의 훈련 강도를 높인다.

이때 항상 앉아서 시행하며 자신을 감정으로부터 억제하는 자신
을 만들어야 한다. 잡념이나 생각을 지워 나가기 위한 주위 환경
을 만드는 것 또한 중요하다. 선의 종류는 감정 정서의 정도에
따라 다양하다. 일반적으로는 강한 선과 약한 선, 흐릿한 선, 필
선으로 구분되며, 이 모든 선의 종류를 연마해야만 선 긋기는 끝
이 난다.

:: 임상적 효과

두려움 감소와 안정감을 얻을 수 있다.

생각을 정리할 수 있는 기분의 환기를 가져온다.

:: 임상의 대상

불안감을 느끼는 사람, 감정 조절이 되지 않는 사람, 감정 정리가
되지 않는 사람

:: 신경정신과적 분류

정서불안증후군, ADHD 아동, 학습장애, 인지장애

아픈 기억 보듬기

인생을 살면서 누구나 아픈 기억 하나씩은 간직하고 살아간다. 하지만 그 아픈 기억에 사로잡혀 버리면 심한 분노, 좌절, 절망, 배신감 등의 감정으로 인해 현재 자신의 삶이 크게 위협받기도 한다.

어느 날 갑자기 인생에서 믿고 의지해 온 사람들로부터 받은 상처로 인한 심리적 좌절, 이러한 감정을 추스르지 못하고 용서가 안 돼 두고두고 마음의 짐으로 고통받는 것, 이 감정이 지속되어서 본인 자신이 감당할 수 없게 되는 것, 이때 누군가에게 위로를 받고 감정을 추슬러야 하는데 그러지 못하는 상황이 반복되는 것. 불행히도 이런 아픈 기억은 주로 가장 가깝다고 느껴지는 가족으로부터 오는 경우가 많다.

이렇듯 아픈 기억으로 인해 위축된 자신을 어떻게 회복할 것인가? 그리고 일상생활에서 자신을 아프게 하는 감정의 홍

수를 어떻게 하면 좋을까?

나의 아픈 기억은 나만의 문제라고 생각하기 쉽지만 어쩌면 상대방에게도 상흔으로 남았을 수 있다. 하지만 대화가 중단되고 감정이 앞서다 보니 서로의 감정을 심도 있게 나눌 상황이 되지 못하고, 왜곡된 생각, 오해와 증오의 감정으로 서로를 보기 때문에 마주할 때마다 계속해서 자신의 감정만 상하게 된다.

이때 상대가 대화나 타협에 있어 자신의 감정을 감추거나, 현실을 부정하거나, 위협하거나 하는 식으로 나오기라도 한다면 상대를 용서하기는커녕 만남 자체에 화가 나고 참지 못하게 되는 결과가 발생할 수도 있다. 이것이 지속되면 자기 존재의 무가치성, 자존감 상실 등 여러 문제를 수반하게 된다.

그런 아픈 기억으로부터 자유로워질 수는 없을까?

그러기 위헤시는 제일 먼저 자신과 화해하여야 할 것이다. 자신과 화해하기 위해서는 자신을 용서해야 한다. 자신을 용서하다 보면 상대의 마음도 알아가는 통찰력이 생기기에 먼저 자신과 화해하는 것이 중요하다.

그리고 다음은 용서하기이다. 자신이 왜 이런지를 스스로 깨닫고 자신을 용서해야 한다. 이러한 용서의 마음이 쌓이면 자신의 감정을 편하게 받아들이고 자신의 상처를 보듬을 준

비가 되기 때문이다.

　이런 기분을 미술이란 장르는 어떻게 극복하는지 살펴
보자.

회화로 작업된 스크래치

:: 준비재료

검정 크레파스, 4절 종이, 아크릴물감, 물, 붓, 긁기에 쓸 수 있는
도구

:: 일반적인 스크래치 기법의 제작 방법

① 커다란 화폭을 준비한다.
② 마음에 드는 색을 골라 화폭에 칠한다.
③ 그 위에 덧칠한다.
④ 덧칠한 색이 마르면 날카로운 긁기 도구를 이용하여 물감을 화
 폭에서 긁어낸다.

화폭의 조화로움을 만들기 위해 정신을 집중한다.

:: 임상적 효과

감정의 이완을 얻을 수 있다.
생각을 정리할 수 있는 기분의 환기를 가져온다.

:: 임상의 대상

감정 조절이 되지 않는 사람, 감정 정리가 되지 않는 사람

:: 신경정신과적 분류

외상 후 스트레스 장애군, 우울증, 정신분열증, 정서불안증후군,
학습장애, 인지장애

당혹감으로부터 벗어나기

우리는 일상생활에서 종종 당혹스러운 일들을 경험한다. 이러한 당혹스러움은 자신이 실수를 해서일 수도 있으나 아무런 연관성이 없는 신체적 반응으로 인한 경우도 있다. 이러한 당혹스러움은 누구나 경험하게 된다. 가령 신체의 급박한 신진대사로 소변이 나오려 한다. 그럴 경우 그것을 해결할 방법을 찾아 쉽게 해소하고 싶지만 그렇지 못할 상황이 벌어진다면 어떻게 할 것인가? 이것이 바로 당혹스러움의 실체이다.

이를 쉽게 해결하려면 그 상황을 해소하면 된다. 하지만 상황이 주는 당혹스러움은 그를 자유롭지 못하게 하고, 사회적 윤리와 제도는 도덕이라는 틀 안에서 타자에게 피해를 주지 말아야 한다고 강조한다. 그럼 이 소변과 같은 급박한 상황에서 어떻게 이 당혹스러움을 이겨 낼 것인가?

그것은 인간이 가지고 있는 상상의 힘을 사용하는 것이다. 인간의 상상은 시간과 공간을 떠나 자유로우며, 이는 마치 급히 마려운 소변을 노천에서 방뇨하는 것과 같다. 해소는 자유로운 영혼일 때 가능하며 '자유롭다'는 것은 '아무런 걸림이 없다'는 것을 의미한다. 따라서 이때는 자신을 당혹스럽게 위협하는 상황을 무작정 피하거나 정면돌파로 해결하려 할 것이 아니라 상상을 통해 현실의 시간을 늘려 보는 것이 좋은 방법이 될 것이다. 시간을 늘린다는 것은 현 상황을 즐길 수 있는 분위기로 마음 상태를 바꾸는 것이다.

현재 자신의 당혹스러움이 무엇인가를 아는 것이 가장 중요하다. 당혹스러움의 요소에는 많은 것들이 있다. 하지만 크게 보면 현재 상황의 당혹스러움, 신체적 반응의 당혹스러움이라 할 수 있다. 가령 자신이 어느 북적거리는 지하철 복도에 있다고 할 때 마치 오늘은 다른 날과 다르게 이상함을 느낀다면 그것은 신체적 반응의 당혹스러움이다. 이 경우 알 수 없는 불안과 함께 미묘한 감정에 싸인다. 먼저 자신이 방향감각을 잃고 있음을 알게 되고, 둘째 모든 지나가는 사람이 자신을 보는 듯하다는 착각으로 괴로워진다. 오늘따라 달리는 기차 소리가 내게는 소음으로 들리며, 자신은 이곳을 벗어나야 편할 거라는 생각이 스친다. 그리곤 다시 뒤돌아 지하철 계단을 빠져나오는 자신을 발견하는 것이다.

이 이야기에서 신체적 반응이란 바로 환경의 낯섦이다. 환경이 낯설게 느껴짐으로써의 당혹감이다. 이것은 심리적으로 위축된 상황의 자신을 보게 되는 것이다. 이러한 위축은 근본적으로 신체적 오감의 작용을 의미한다. 그러면 이러한 상황에는 무엇이 작용하여 어떻게 신체적 반응으로 나타나는 것일까? 가장 근본에는 심리적인 급박성 불안이 있다. 이는 급박한 상황을 맞음으로써 느낄 수 있는 불안으로 이 경우 자신이 동요하게 되어 알 수 없는 긴장에 불안을 느끼는 것이다.

이런 당혹스러움의 정서에는 불안이 내재되어 있으므로 이를 극복하기 위해서는 상황의 빠른 전개 속에서 자신이 안정감을 느낄 수 있는 환경이 필요하다. 따라서 해소를 위한 공간과 자신만의 대처법이 필요한 것이다. 그 방법엔 여러 가지가 있지만 문제의 근본이 환경의 불안이므로 그 불안감을 없애는 것이 가장 중요하며, 당혹스러워 하는 자신을 보호할 필요가 있다.

하지만 불안은 때때로 자신을 건강하게도 한다. 자신을 알아차리게 하는 신체적 기전이 되기도 하기 때문이다. 즉, 신체적 오감의 반응으로 인한 불안으로 당혹스러워 하는 자신을 인지하는 것이다. 이런 유의 불안은 해소되기까지 오랜 시간이 걸린다. 그래서 인간의 마음을 컨트롤하는 방법이 필요

한 것이다.

　중요한 것은 마음의 상상이다. 조용하고 차분한 공간에서 자신을 돌보는 마음으로 무언가에 집중해야 한다. 그래야만 안정을 찾아갈 수 있으며 다시금 회복된 신체적 상황을 맞이할 수 있기 때문이다. 그러므로 자신만의 대체재를 찾아야 하는 것이다.

　그리고 그 이후가 바로 머무는 시간 속의 대처법이다. 당혹스러운 그 상황을 피하여 자신의 신체를 돌봄으로써 자신을 보호하는 것이 가장 좋다고 할 수 있다. 하지만 그것도 저것도 여력이 되지 않는다면 몰입할 상황 또는 상상력을 움직여야 한다. 즉, 생각이라는 뇌신경을 움직임으로써 가능한 한 무언가를 해야만 하는 것이다.

회화로 작업된 낙서화

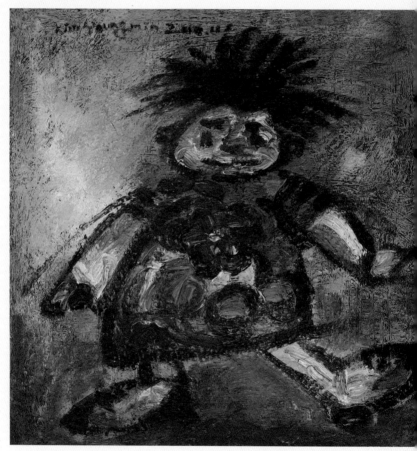

:: 낙서를 통한 당혹스러운 상황 돌보기

회화에서 낙서의 기법은 다양하다. 낙서란 단색 또는 다양한 색을
사용함으로써 얻어지는 마음의 상으로 대상의 관찰에서도 사용할
수 있으며, 상상에 의해 창조되는 경이로운 감정의 표현이라고 할
수 있다. 이는 순간의 감정을 몰입함으로써 얻어지는 감정의 정
화이며 색깔로 인해 다양한 재미를 준다. 회화에서는 구상과 비구
상 모든 장르에 쓰이는 기법이므로 다양한 예술적 작품을 형상화
하기도 한다. 특히 구상과 비구상적 요소 모두에 걸쳐진 양식이라
할 수 있다.

:: 준비재료

재료 1. 이젤, 합판, 4절 켄트지, 연필, 지우개, 크레파스
재료 2. 색연필, 화첩이나 스케치북

:: 일반적인 낙서화 제작 기법과 제작 방법

① 커다란 화폭을 준비한다.
② 마음에 드는 색채를 골라 화폭에 감정의 상을 그리고 칠한다.
③ 화폭의 조화로움을 만들기 위해 정신을 집중한다.
④ 마무리를 조화롭게 끝낸다.

두려움을 감소시키고 안정감을 얻을 수 있다.

생각을 정리할 수 있는 기분의 환기, 정화를 가져온다.

불안감을 느끼는 사람, 감정 정리가 되지 않는 사람

공황장애, 정서불안증후군, ADHD 아동, 학습장애, 인지장애

불안 요인 없애기

인간에게 불안이 일어나는 근본 원인은 어디에서 오는 것일까? 우리 주변에서 일어나는 수많은 현상들이 인간을 불안하게 만드는 것은 아닐까? 정서적 요인, 경제적 요인, 환경적 요인 등 수많은 요인이 우리를 불안하게 한다. 인간은 불안감을 느낄 때 가장 빠르고 손쉽게 해결하는 방법으로 술을 찾는다. 일시적인 불안감을 없애는 데는 술만큼 좋은 대체 방법이 없다. 하지만 문제는 이것이 지속적이고 반복적이면 중독성을 갖는다는 데 있다. 불안이란 정서적 느낌에서 오는 경우가 대부분이다. 그러므로 정서적인 문제가 해결되지 않으면 불안은 없어지지 않는다. 따라서 정서적인 불안이 지속되면 불안에 대신하는 폭행이나 거친 행동이 나오며 습관성 음주로 이어진다.

그렇다면 이러한 불안은 어떻게 하면 해갈될 수 있을까?

불안한 요인이 없으면 해결될까? 이 물음에 심리학자는 불안한 요인을 없애면 불안감이 감소한다고 할 것이다. 하지만 심리 상태에서 불안이란 이미 다양한 환경에 노출되어 있기 때문에 그 특정 요인을 알아내기가 어렵다. 인간에게 가장 중요한 불안 요인 중 하나는 환경에 노출되어 발생한 불안이다. 일차적인 것은 인간이기 때문에 인간에게서 오는 불안이라고 할 수도 있다. 즉, 불안 요소에는 인간이란 대상이 있지만, 대상이 없어졌다고 해서 불안감까지 사라지지는 않는다. 인간의 뇌는 잔상이라는 뇌 현상을 갖는다. 따라서 실체가 보이지 않아도 잔상으로 인해 불안을 느끼게 되는 것이다. 즉, 불안이란 극복의 문제이다. 자신의 의식과 사고의 영역에서 불안이 정리되어 다시 회복되어야만 하는 것이다.

미묘한 감정은 불안감을 가지기에 충분하다. 그 이유는 자신이 분석하여도 모른다. 어떨 때는 자신이 불안해하는지도 모른다. 그러다 불현듯 나에게서 이상행동을 느끼기도 한다. 불안은 이렇듯 다양한 형태로 발현된다. 정서적인 무서움, 두려움도 불안이지만 반복적인 행동과 욕설, 계속되는 혼잣말, 괴성 등의 행동양식들 또한 두려움을 이기고자 하는 불안의 한 결과물이라고 할 수 있다.

정서적인 괴로움 중 가장 큰 원인은 외로움보다 불안이라 할 수 있으며, 외로움은 불안이라는 요인과 별개의 것으로 보

이나 어떤 면에서는 동일한 것이다. 그러므로 정서적인 안정감이란 불안 요인을 없애고 정신적 균형을 잡아 준다. 정서적인 안정감을 위해 가장 손쉬운 것은 분명 술이다. 그리고 일정 정도의 시간을 필요로 하는 것이 약물이다. 하지만 지속성과 반복성의 불안을 없애기 위해서는 정서적인 활동이 필요하다. 이러한 정서적 활동은 감성을 안정화하는 작업으로, 지속적으로 행해져야 한다.

불안을 느끼지만 않으면 인간은 항상 평온하다. 그러나 인간은 본래 분리 불안을 가지고 태어난다. 불안이란 모든 정서적·정신적 문제를 다루는 데 있어서 가장 저변에 깔려 있는 정서이며, 이러한 정서는 다양한 양상을 보이면서 인간의 사고와 의식을 지배한다.

즉, 불안 요소에는 무섭거나 두려움을 느끼는 감성적 변화보다는 감정의 변화가 지배적이라고 할 수 있다. 감성이란 인간의 의식을 채우는 역할을 한다. 정서적인 문제에서 감성이란 인간에게 감정 역할 이상의 것을 활동하게 한다. 감정을 자극했을 때를 연상해 보아라. 감성이 불안의 감정에 자극받았다고 하여 보아라. 이 양끝의 감정은 각각 다르며 확연한 차이를 가져온다. 일체의 균형을 유지하며 움직이지 않는 것이 평온함이라면 평온함에는 외로움과 우울감, 슬픔이 혼재한다.

이러한 극단의 감정 가운데 우리가 일상에서 평온한 감정을 느끼는 시간은 얼마 되지 않을지도 모른다. 그렇다면 불안은 왜 위험한 것일까? 불안이란 우울과 함께 존재하기 때문이다. 심리적 불안은 심리적 우울에서 올 수도 있으며 심리적 불안은 심리적 우울감을 만들기 때문이다. 즉, 이것은 향후 습관적인 문제 양상을 가지며 인간을 힘들게 하기에 약물적 치료가 우선시되어야 하는 것이다.

회화로 작업한 고향

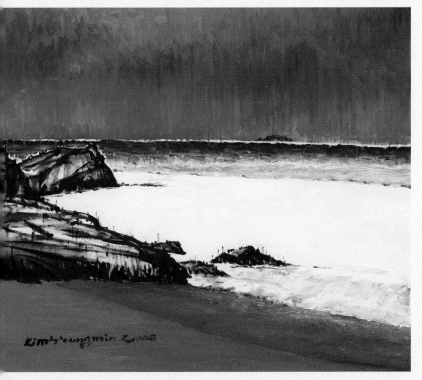

:: 일반적인 풍선을 통한 감정 가라앉히기

풍선을 안고 있음으로 하여 자신의 감정을 순화하는 과정이다. 이
과정에서 느끼는 감정을 정교하게 다루어야 하며 불안한 요인을
없애기 위하여 풍선과 맞닿은 볼의 느낌에 충실해야만 한다. 고향
의 느낌, 향수의 느낌, 부모의 느낌을 받을 수 있어야 한다. 그리고
시행하는 치료자는 내담자를 가급적이면 천천히 수면으로 유도하
는 방법론을 모색해야 한다.

:: 준비재료

풍선

:: 풍선 활용 방법

① 다양한 색의 풍선을 준비한다.
② 각자의 풍선을 불어 얼굴 크기로 준비한다.
③ 얼굴을 풍선에 기댄다.
④ 시행 후 종료를 알려 풍선을 터뜨린다.

풍선에 얼굴을 기대고 있는 동안은 가만히 앉아 감정으로부터 이
완하는 자신을 만들어야 한다. 잡념이나 생각을 지워 나가기 위한
주위 환경을 만드는 것 또한 중요하다.

:: 임상적 효과

두려움을 감소시키고, 안정감을 얻을 수 있다.

생각을 정리할 수 있는 기분의 환기를 가져온다.

:: 임상의 대상

불안감을 느끼는 사람, 감정 조절이 되지 않는 사람, 감정 정리가
되지 않는 사람

:: 신경정신과적 분류

정서불안증후군, ADHD 아동, 학습장애, 인지장애

마음의 평화,
안정하기

그 · 림 · 으 · 로 · 나 · 를 · 찾 · 다

감정 가라앉히기

　　　　　생활 속에서 감정이란 환경과 연결되어 있다
고 할 수 있다. 이러한 감정은 대인과의 관계에서 두드러지
게 나타나며, 대인관계에 문제가 생겼을 때 흔히 '마음이 상
한다', 혹은 '마음을 다쳤다'고 말하지만 마음이라는 그 내면
에 감정이라는 것은 알 수가 없는 것이다. 환경 때문이든, 대
인관계 때문이든 자신의 의지와는 상관없이 밀려드는 두려
움의 당혹스러운 감정들은 어떠한 외부 영향에서 오기보다
는 신체적 반응에서 먼저 오기 때문이다. 그러므로 이러한 감
정과 기분을 자신이 자각할 필요가 있다. 그것이 되지 않고는
상대에 대한 이해, 배려가 어려울 뿐 아니라 믿음, 신의 모두
를 잃을 수도 있다.

　대화 도중 대화 내용이 길어지고 핵심 없이 계속해서 듣거
니 말하는 상황이라고 할 때, 자신이 무슨 이야기를 하고 있

는지 자신마저도 인지하지 못 할 때, 우리는 당혹스러움을 느낀다. 말을 듣고 있는 상대가 갑자기 부담스러워 한다면, 또한 말을 하는 사람이 말의 교류 없이 일방적으로 계속해서 이야기를 하고 있다면 이는 교류의 문제가 발생한 것이다.

대화란 서로가 주거니 받거니 해야 하는데 일방적인 서술에 장단을 맞추는 것도 시간이 길어지면 핵심 없는 언어적 소음으로 남는다. 이럴 경우 언어적 환기가 필요하다. 약간 침묵의 시간을 가진 후 계속해서 말을 들어온 사람이 말을 하도록 한다. 하지만 일반적인 소통의 장에서 말하는 사람은 주저 없이 말을 이어가며 자신의 이야기를 계속한다.

정도의 차이는 있을지 몰라도 불안이나 흥분과 같은 당혹스러운 감정은 어찌 보면 동일의 감정이다. 왜 당혹감에는 불안과 흥분이 동시에 존재하는가? 불안도 흥분된 감정일 수 있으며, 흥분도 불안의 감정일 수 있기 때문이다. 가령 어떤 일을 하여 결론을 도출했을 경우 우리는 흥분과 불안을 동시에 느낀다. 이때 자신의 감정을 제대로 읽지 못하면 내가 너무 기분이 좋아 흥분하고 있구나! 그러면서 자신도 모르는 전신의 카타르시스를 경험한다. 그것은 불안이 흥분으로 바뀐 경우이다.

하지만 불안은 떨칠 수 없는 기분이다. 가령 공포영화를 재미있게 보았다고 하자. 여기에는 두려움, 공포, 흥분 모든 요

소가 배합되어 있다. 영화를 보며 자신이 느끼는 감정을 즉각적인 반응으로 발산했을 때는 무척 재미있었다고 한다. 즉, 색다른 경험을 했을 때와 같은 보상이라 할 수 있다. 하지만 잔상이라는 흔적이 뇌에 각인되어 두려운 기분은 쉽게 떨쳐지지 않는다. 그러한 기분이 짧다면 문제가 되지 않으나 연관지어 생각하다 보면 그 두려움은 더 크게 와 닿아 문제가 생기기도 한다.

이러한 감정을 자신이 알아차리기 위해서는 뇌의 잔영을 지우고, 컨트롤할 수 있는 자신만의 방법이 있어야 한다. 자신의 감정을 알아차려야 자신의 감정을 처리할 수 있기 때문이다. 심신을 수련하는 목적도 이와 같다. 자신의 기분 상태를 점검하고 자아를 망각하지 않는 것이 심신 수련의 기본이된다. 자신의 감정을 다루는 데 있어 자신이 주인이 되어야하는데, 오히려 그 감정에 휩싸인다면 많은 문제를 안고 살아갈 수밖에 없을 것이다.

자신의 감정을 어떻게 하면 알아차릴 수 있을까? 감정이란 언어와 신체 반응으로 나타난다. 따라서 언어 반응에서는 '조리 있는 말을 하는가?', '말이 너무 많아 수다스럽지는 않은가?', 신체 반응에서는 '떨림이 있는가?', '카타르시스를 느끼고 있는가?' 등 여러 요소로 자신을 읽어 가는 훈련을 하여야 한다. 이러한 훈련은 심신의 훈련과도 마찬가지로 그 기간

에 자신이 단련되고 연마되어야 하는 것이다. 자신을 연마하는 것은 어떠한 물질의 보상보다 중요하다. 감정에 휩싸여 자신을 컨트롤할 수 없다면 그것은 더 많은 사회적인 부분에서의 부작용이 따르기 때문이다. 어쩌면 "자신이 스스로를 가장 잘 알고 있다"고 말할 수도 있으나 상대방이 더 잘 보이는 위치에 있기에 상대방의 조언을 아끼지 말고 들어야 한다. 그것이 감정을 처리하는 방법의 가장 중요한 준비 자세라 할 수 있다.

회화로 작업된 컬트아트

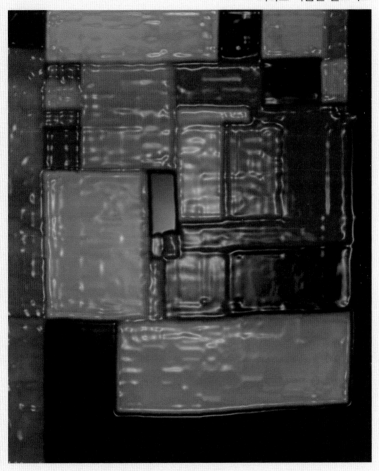

회화에서 컬트의 기법은 다양하다. 단색 또는 다양한 색의 실을 사용함으로써 집중된 마음의 상을 얻을 수 있다. 지루하게 이루어지는 작업 과정은 자신이 이제부터 다루어야 할 스스로를 생각하게 하는 힘이 있다. 컬트 예술에서는 감정을 몰입함으로써 얻어지는 감정의 정화와 색깔로 인해 다양한 재미를 얻을 수 있다. 회화 중 비구상 장르에 쓰이는 기법이므로 다양한 예술적 작품을 형상화하기도 한다.

:: 준비재료

재료 1. 천 조각, 색실, 바늘, 캔버스, 아교, 붓

재료 2. 색종이, 뜨개실, 뜨개바늘, 4절 종이, 풀

:: 일반적인 컬트 아트 제작 기법과 제작 방법

① 다양한 색의 천 조각을 준비한다.

② 자그마한 캔버스 위에 아교 칠을 하여 배색하여 천을 붙인다.

③ 매듭과 마디를 연결하여 꼼꼼하게 바느질한다.

④ 조각보를 제작하여 본다.

바느질을 할 때는 항상 앉아서 시행하며 자신을 감정으로부터 억제하는 자신을 만들어야 한다. 잡념이나 생각을 지워 나가기 위한 주위 환경을 만드는 것 또한 중요하다.

:: 임상적 효과

두려움을 감소시키고, 안정감을 얻을 수 있다.

생각을 정리할 수 있는 기분이 든다.

:: 임상의 대상

불안감을 느끼는 사람, 정서적 안정이 필요한 사람, 감정 조절이
되지 않는 사람, 감정 정리가 되지 않는 사람, 인지능력이 떨어지
는 사람

:: 신경정신과적 분류

정신분열증, 외상 후 스트레스 장애, 망상장애, 정서불안증후군,
ADHD 아동, 학습장애, 인지장애

정서적 안정 찾기

흙이란 우리에게 아주 많은 것을 이야기한다. 인간의 삶과 죽음, 생성과 소멸을 말하기도 하지만 너무나 많은 안식의 평온함이 흙이라는 질감에 있다. 이러한 질감은 우리 인간에게 느낌으로, 감정으로 전달된다. 그 이유는 흙이라는 성질이 가지는 중성적인 힘 때문이다. 흙을 통하여 모성을 찾기도 하지만 아버지를 찾기도 한다. 즉, 그리움의 대상에는 흙이 존재한다. 그러면 점토에서 정서적인 안정감을 찾을 수 있는 요인은 어디에 있는가? 흙에는 인간의 노동이 숨 쉬고 있기 때문이다. 점토를 다룬다는 것은 정서를 다룬다고 하기보다는 인간의 노동을 통한 인체를 다룬다는 표현이 적절할 것이다.

인간은 질감이 뇌에 각인되어 있기에 느낌을 이미 알고 있고 알아차린다. 즉, 점토의 빛깔만으로도 우리는 그것이 딱딱

한지, 무른지 알고 있다. 이렇듯 흙이란 느낌과 정서는 인간에게 오래전에 학습되고 경험된 재료라는 것이다. 그렇기에 흙을 이용한 잘 꾸려진 치료적 환경은 인간의 감정, 느낌, 신체적인 많은 부분을 효과적으로 좋아지게 한다. 또한 흙을 이용한 학습에서 정서적인 안정감을 얻기 위해서는 많은 시간이 필요하다.

흙과 함께 노동이라는 것이 결부되기에 회화와는 다른 면을 보인다. 정신노동이라기보다는 육체노동이라는 의미처럼 정신치료적 의미와 육체의 재활균형치료에 가깝다고 할 수 있으며 주위 환경도 회화와는 또 다른 특성을 지닌다. 그러므로 흙을 다루는 일은 흙의 느낌을 느끼는 등의 작업이 가미되기 때문에 임상 영역에서의 감상과는 그 특성이 조금 다르다. 흙을 다루는 작가에게 흙의 느낌은 굉장히 소중하며 조형적인 면, 흙의 철학적인 면을 중요하게 생각한다. 하지만 치료에서의 흙이란 정서적 안정감을 다루어 주는 많은 미술적 재료 중에서도 뛰어나다. 지점토를 사용하여 질감을 느끼며 작업하는 방식에서 또 다른 양상의 정서적 이완을 경험하게 될 수 있기 때문이다.

회화로 작업된 지점토

:: 지점토를 통한 감정 가라앉히기

지점토를 이용한 방법은 회화, 공예, 조소 부문 등 다양한 조형 작업의 기초에 쓰인다. 이러한 조형 작업은 감정을 이완시키고, 억눌린 감정을 완화시키는 작업을 한다.

:: 준비재료

흙, 십자봉틀(조소 틀), 나무조소칼

:: 일반적인 지점토의 이용과 제작 방법

① 알맞은 양의 지점토를 준비한다.
② 욕구와 욕망을 지점토에 분출한다.
③ 그리거나 만드는 행위를 한다.
④ 지점토 위에 색을 입혀 완성한다.

이때 항상 앉아서 시행하며 자신을 감정으로부터 이완이 될 때까지 반복하여 지점토를 다룬다.

:: 임상적 효과

정서적 두려움을 감소시키고, 안정감을 얻을 수 있다.
생각을 정리할 수 있는 기분의 환기를 가져온다.

재활 치료적 단계에 있는 사람, 정서 불안감을 느끼는 사람, 감정
조절이 되지 않는 사람, 감정 정리가 되지 않는 사람

정서불안증후군, ADHD 아동, 학습장애, 인지장애

감정 컨트롤하기

인간의 육체는 감정에 따라 행동한다. 인간에게는 정서적인 면, 인격적인 면이 동시에 존재하며 이러한 인간의 결집된 성격적 측면은 많은 것을 이야기한다. 그러므로 인간이 사회적인 존재로 살아가는 방법도 다양하며 이는 성격도 마찬가지이다. 하지만 인간의 감정을 조절하지 않으면 사회적인 대인관계에서 많은 취약성을 가진다. 그러므로 인간의 감정을 어떻게 다룰 것인가는 사회적 관계를 어떻게 할 것인가와 마찬가지로 중요하다.

일차적으로 감정을 다루기 위해서는 자신이 자신을 컨트롤할 수 있어야 한다. 그러기 위해서는 자신의 감정 기복을 조절할 수 있어야 한다. 이러한 감정의 기복을 조절하는 것은 많은 인내를 필요로 한다. 마음에 참을 인(忍) 하나는 심고 살아야 할 만큼 어려운 것이다. 참는다는 것이 감정을 다스리는

데 어떠한 연관성을 갖고 있는 것일까?

화나 기타 감정의 극복을 위해, 감정을 다스리기 위해서는 참는 것이 필요하다. 참음은 시간을 두고 생각한다는 의미를 내포한다. 그러므로 즉각적 감정은 어느 정도 재고해 두어야 한다. 어떠한 상황에 적절히 응대하지 못할 때에는 감정을 다스려 참아야 한다. 그 이유는 자신을 위해서이며 자신을 남으로부터 보호하기 위해서이다. 즉, 상황이 적절하지 못함을 인지할 때는 감정을 다스려 시간을 두고 해결해야 하는 것이다.

시간이 흐르면서 인간은 많은 변화를 경험한다. 시간은 자신과 주위환경을 변화시킨다. 따라서 시간의 조절이 필요하다. 상황이 여의치 못할 때에는 서로 간에 일정 시간 간격을 두고 감정을 다스려, 때에 맞게 상황을 정리하는 기술이 필요하다. 감정을 다스린다는 것은 참으로 많은 것을 이야기하며, 감정을 다스려 자신을 보호하고 다른 한편으로 자신을 둘러싸고 있는 환경을 보호한다는 것은 여러 의미를 내포하고 있다. 적절한 상황이 이루어지기 위한 감정의 다스림은 자신을 보호하며, 시간의 연속성에서 자신이 성숙되고 보호받고 있음을 알게 한다.

회화로 작업된 행위 예술 작품

행위예술이란 미술에서 종합예술의 성격을 가진다. 또한 행위에는 행위자의 철학이 수반되어야만 한다. 행위예술은 놀이가 아니며 자신의 철학적 생각을 주위 사람에게 알리기 위한 미술적 양식이다. 이는 결과론적이며 귀결적인 철학적 메시지를 전달하는 하나의 양식이라 할 수 있다. 따라서 적당한 소재와 양식으로 행위를 함으로써 자신의 감정을 분출하고, 그 과정에서 즐거움을 느낄 수 있을 것이다.

:: 준비재료
철학적 주제를 담는 회화 소재와 실행에 따른 재료

:: 모노드라마 행위미술 제작 기법과 제작 방법
① 자신의 생각, 철학적 소재를 준비한다.
② 소재에서 얻을 수 있는 교훈을 에스키스(esquisse)한다.
③ 실행에 따른 사회적 이슈를 생각해 본다.
④ 모노드라마 같은 혼자만의 제스처를 연구하여 실행한다.
⑤ 행위로 얻어진 그림을 취한다.

항상 시행에 따른 자신을 감정으로부터 억제하는, 절제된 자신을 만들어야 한다. 자신의 철학적 생각을 어필할 수 있는 주위 환경을 만드는 것 또한 중요하다.

:: 임상적 효과

두려움 감소와 안정감, 자유로움, 쾌감을 얻을 수 있다.

생각을 정리할 수 있는 기분의 전환을 가져온다.

:: 임상의 대상

우울함을 느끼는 사람, 불안감을 느끼는 사람, 감정 조절이 되지

않는 사람, 감정 정리가 되지 않는 사람, 재활치료 환자군

:: 신경정신과적 분류

정서불안증후군, ADHD 아동, 학습장애, 인지장애

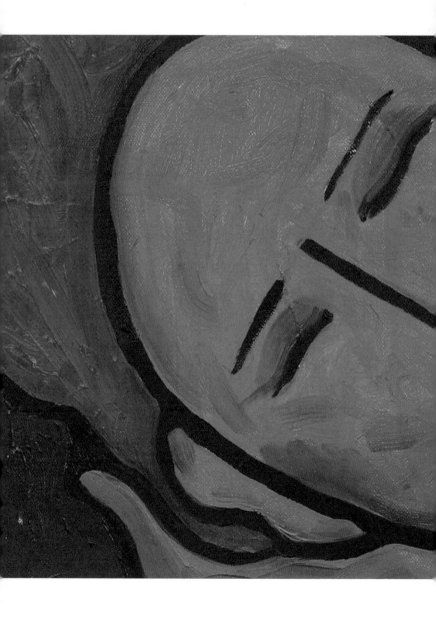

마음 챙기기 # 4

긍정 표현하기

그·림·으·로·나·를·찾·다

느낌 표현하기

어릴 적에는 종종 맨발로 길을 걷곤 했다. 친구들과 개천에서 고기를 잡기 위해 맨발로 물에 들어가 바위와 자갈을 맨발로 느끼고 물장구를 쳤으며, 물장구가 끝이 나면 결국 철벅대는 신발을 신고 걷다가 또다시 벗어서는 신발을 손에 들고 맨발로 집으로 돌아왔다. 또 여름철이면 해수욕장에서 모래 위를 맨발로 걸었다. 우리는 이런 소소한 일상 속에서 자연과 함께한 놀이를 통해 어린 시절을 살쪄왔다.

느낌을 가지고 살아간다는 것은 참으로 고단한 일이다. 예를 들어 성인이란 느낌을 가지고 생활한다는 것은 일상에서 자신뿐만 아니라 다른 사람까지도 생각하며 살아가야 하는 피곤한 삶이 아닐 수 없다. 자유로운 영혼이란 어떤 것일까? 머리에 꽃 꽂고 춤추면 자유로운 영혼이 될까? 아닐 것이다. 미쳐 보니 너무도 괴로웠다. 한량하게 괴로웠고, 알 수 없

는 목소리가 나를 더 미치게 만들었다. 정신이 나가 방황할 때에 복잡한 머리는 저 우주를 떠돌고, 나를 지탱하는 육신은 죽음을 주저하지 않을 만큼 괴로웠다. 약이라도 먹으면 어떨까? 수많은 약 속에서 내게 맞는 약을 찾기까지 난 10년이나 걸렸다. 그보다 힘든 것이 약으로 인한 고통이었으며 이는 미쳐 있는 이상의 괴로움이었다. 이제는 내게 맞는 약을 찾았고, 나는 이제 그 약 없이는 못 살게 되었으며 약은 내 연인이 되었다. 하지만 정신 건강의 문제는 약으로만 치료될 수 있는 것이 아니다.

정신 건강은 약과 신체적 밸런스를 함께 유지하여야 한다. 많은 사람들이 건강을 치유할 방법과 대안을 찾기 위해 노력한다. 도피하고 싶은 현실에 노출된 모든 사람들이 그 방법을 구하기 위해 온갖 수단을 동원한다. 하지만 이미 자신이 병들어 있음을 모른다.

내가 생각하기에 인간의 모든 공부는 사기를 치는 방법과 기술에 대한 것이다. 즉, 학문이란 긍정의 사기를 가르치는 것이다. 나에게 요즘 사회를 한마디로 정의하라고 한다면 '돈과 상술 때문에 건강이 병든 사회'라고 할 수 있다. 건강한 이성은 갖추고 있지만 감성은 병든 사회인 것이다. 이는 모두 잘못된 학문으로 인해 정신이 병들었기 때문이다.

인간 정신에서 혁명이란 의식주의 문제를 초월하여, '물질

적으로 가난하더라도 마음이 부유한 사람이 행복하다'는 데 있다. 그런데 생존 자체에 위협을 느끼는 사람이 행복을 누릴 수 있을까? 인간에게 의식주의 결여는 필연적으로 생존 자체에 위협을 준다. 따라서 인간은 항상 생존의 위협을 가지고 산다. 이런 상황에서 인간의 정신 건강을 논하는 것 자체가 한편으로는 모순이다.

정신은 창이자 방패이다. 현실에서는 다양한 종류의 창과 방패를 수단으로 의식주 문제를 해결하려 한다. 따라서 우리는 모순의 장사꾼이 될 수밖에 없다. 이를 깨뜨리기 위해서는 우리 스스로 이러한 모순을 느껴봐야 한다. '우리 사회에는 어떤 모순이 있는가?'라는 물음에 어떤 대답을 할까? 참으로 고민스럽다. "난 남이 하지 말라고 하는, 금기시되는 것을 좋아한다. 하지만 한 번도 해 본 적은 없다"고 한다면 정신적으로 건강하다고 할 수 있을까? 윤리 의식이란 그런 의미에서 굉장히 중요하다. 다음의 예를 보자.

> *"담배는 요즘 모든 사람이 해롭다고 한다. 난 애연가 인데 내가 담배를 피우는 것이 주변 사람에게 해롭다고? 아니 그러면 저 도로의 자동차는 뭐 하러 타고 다니는 거 지? 내게는 무지 해로운데!"*

이런 현상이 바로 현 사회의 모순이자 딜레마이다. 성인의 건강한 정신이란 자신의 이성에 집중되는 문제이지, 남의 이성에 의하여 집중되고 조명되는 문제는 아니다. 즉, 자신의 감각적 체험을 통하여 성숙된 것이 인간이라면 이러한 감각적 감정, 느낌을 순화하는 것이 성인이라는 것이다.

이러한 느낌을 아는 사회는 좋은 사회일 것이다. 또한 정서적으로 풍요로운 사상이 구현된 사회일 것이다. 그 이면에는 의식주의 생존경쟁이 없는 사회일 수도 있다. 이는 한편 너무 따분할 수도 있을 것이다. 하지만 정신 건강에서 정서적 안정은 가장 필요한 요소 중 하나이다. 정서적 안정감이 정신적·육체적 안정감을 가져다주기 때문이다. 생에 한 번은 경험하고, 나이 들면서 더 원하게 될 것이다.

사회를 느끼기 전에 자신을 느껴 보자. 푸른 잔디 위에 누워 맑은 하늘을 보며 만화에 나올 듯한 포즈로 배를 두드리며 스르르 잠이 든다면 그건 가상 벗신 행복일 것이다. 즉, 오감을 충분히 느끼는 가운데 행복이 지지될 수 있다. 이러한 기분을 느끼고 만드는 것이 오브제 작업의 시작이 되었다. 일상의 소모품을 그리는 양식의 귀찮음이 발상의 전환이 되어 오브제 미술을 만들었다 해도 과언이 아니다.

회화에서 오브제의 사용 기법은 다양하다. 다양한 오브제를 사용함으로써 자신의 감정과 마음의 상을 발견할 수 있다. 자신이 다루어야 할 이질적인 재료들의 성질을 조화시키면서 자신을 돌아보게 된다. 오브제에 감정을 이입하면서 감정을 정화할 수 있고, 다양한 색깔을 사용하여 재미를 얻을 수 있다. 회화에서는 여러 방법으로 쓰이는 기법이므로 다양한 예술 작품을 형상화하기도 한다.

:: 준비재료
재료 1. 4절 켄트지, 다양한 잡지, 크레파스, 풀, 가위
재료 2. 일상 소비품, 글루건, 아크릴물감, 붓, 검정 페인트 마카

:: 일반적인 오브제 제작 기법과 제작 방법
① 다양한 광고가 나오는 잡지와 모래, 아교를 준비한다.
② 자그마한 캔버스 위에 아교 칠을 하여 배색하고 잡지에서 모양을 오려 붙인다.
③ 자유롭게 아교를 칠하며 오려진 모양을 만들어 본다.

표현 방법에서 세심함과 자신을 감정으로부터 억제하는 자신을 만들어야 한다. 잡념이나 생각을 지워 나가기 위한 주위 환경을 만드는 것 또한 중요하다. 이후 자신이 숨긴 사물에 대하여 면담한다.

:: 임상적 효과

정서의 조화와 안정감을 얻을 수 있다.

생각을 정리할 수 있는 기분의 전환을 가져온다.

:: 임상의 대상

불안감을 느끼는 사람, 감정 처리가 되지 않는 사람

:: 신경정신과적 분류

인지장애, 망상장애, 인격장애, 학습장애, 알코올남용증후군, 정서

불안증후군, ADHD 아동

즐거운 상상하기

어느 교실 안 저 구석에 앉은 학생이 창밖을 보며 빙긋빙긋 즐겁게 웃음을 짓는다. 창밖에 무엇이 있을까? 어떤 일이 벌어졌을까? 주위 아이들이 창밖을 동시에 바라보지만 창밖의 운동장은 말갛기만 하다. 그런데 이 녀석은 여전히 싱긋거리고 있다. 그는 지금 즐거운 상상을 하고 있는 중이다.

누구나 한번은 경험한 적이 있는 사춘기 상상의 이야기이다. 인간이 가장 감성적으로 풍부한 나이대에는 상상이 많다. 이런 인간의 뇌를 이해하면 항상 즐거워질 수 있다. 신이 인간에게 준 가장 큰 선물은 상상을 할 수 있는 힘이며 상상은 삶에 있어 가장 기적 같은 희망을 준다. 일상 속 작은 일탈의 즐거움은 상상의 힘이며, 상상의 힘을 기르는 것이 즐거움의 원천이다.

상상이란 관계를 만들어가는 데도 아주 중요한 역할을 한다. 부정적인 시각도 상상으로 인해 긍정적인 시각으로 바뀔 수 있다. 긍정의 힘의 원천에는 상상이라는 날개가 달려 있다. 기분 좋은 인연과 만남, 사회성, 모든 것이 상상과 연결되며 창조성의 힘도 긍정의 힘 이전에 상상으로 이루어지는 것이다.

아이들에게는 이러한 상상의 능력이 가득하다. 하지만 어른이 되어서는 상상하기보다는 현명해지려 한다. 현명함과 상상 사이에는 분명 괴리가 존재하지만 현명함을 가지는 것은 부정의 시각을 가지는 것이며, 상상의 힘을 가지는 것은 긍정의 시각을 가지는 것이다.

상상이란 긍정을 담는 그릇이기에 더욱 중요하다. 긍정이란 '그럴 수 있음', '될 수 있음', '할 수 있음'을 담고 있다. 그렇기에 뇌는 즐거움으로 발산되는 엔도르핀이란 호르몬을 분비하고, 그 호르몬은 정신의 건전성을 지배한다.

'아픔으로 고통받는 환자가 아픔을 가려움이나 다른 것으로 느낄 수 있도록 하는 방법은 무엇일까?'라는 질문을 하면 다양한 답들이 나올 수 있다. 그러나 그 답의 이론적 근거는 '감각은 시냅스를 통해 뇌로 전달되는데 만일 이것에 교란이 일어난다면?'에서 출발할 것이다. 즉, 전달 과정을 교란시켜 긍정적 감각으로 만들면 되는 것이다. 이것은 끔찍한 현재 상

황이 아닌 다른 긍정적 상황에 있다고 느끼는 망각과도 같은 상상일 것이다.

상상이란 이렇듯 많은 것을 시사한다. 상상하지 못하면 창조할 수도 없다. 창조란 실패의 반복이라 하지만, 그러한 실패 이전에는 구조화되지 않은 현실, 상상이라는 긍정의 힘이 존재한다. 즉, 창조적 힘의 근원이 상상이며 상상은 현실로부터 잠시 떨어져 보는 기분 좋은 외출과 같다.

그러나 일상에 즐거움만 가득하다면 이 지구는 이미 존재하지 않을 것이다. 즐거움은 인간에게 충분히 가치 있지만 지금과 같은 지구의 생존 구도를 만들어 내지는 못할 것이다. 항상 즐겁다는 것은 불편함을 모르며 개선해야 할 것을 모른다는 것을 의미한다. 하지만 상상이란 것이 있음으로써 지금을 벗어나서 다른 세계, 아픔을 잊는 다른 세상, 재미난 것으로 가득한 어린아이들의 장난감 같은 세상을 꿈꾸며 일상에서의 고단함을 잠시나마 식힐 수 있는 것이다.

인문학에 있어서도 상상이란 가장 중요한 화두이며, 사회의 문제에 있어서 상호작용에도 상상의 힘이 작동한다. 인간이 태어나 처음 사용하는 언어, 그것은 상상의 힘이다. 그러나 어른이 되면서 이러한 상상은 합리성이란 틀에 끼워져 공식으로 바뀌어간다. 각박해져가는 현대 사회는 바로 인간 상상력의 부재에서 비롯된 것이다. 어쩌면 사람들은 합리성이

상상의 세계라는 착각을 하는지도 모르겠다. 그러나 균형 잡힌 상상은 상상이 아니라 실현 가능한 논픽션일 뿐이다.

즐거운 상상하기에도 이런 사회적인 역학 관계가 존재하기에 상상의 힘은 인간에 있어 가장 귀중한 자원이라고 할 수 있다.

회화로 작업된 자유화

:: 자유화를 통한 감정 가라앉히기

회화에서 자유화의 기법은 소재가 다양하다. 단색 또는 다양한 색과 재료를 자유롭게 사용함으로써 집중된 마음의 상을 얻을 수 있다. 심도 있게 이루어지는 작업 과정은 자신이 다루어야 할 자신의 감정을 생각하게 하는 힘이 있다.

:: 준비재료

4절 켄트지, 연필, 지우개, 크레파스

:: 일반적인 자유화 제작 기법과 제작 방법

① 다양한 색과 재료를 준비한다.
② 자그마한 캔버스 위에 자연에서 얻은 인상을 자유롭게 구성하여 그려 나간다.
③ 제작하여 평가해 본다.

그림을 그릴 때는 항상 앉아서 시행하며 집중력 있게 자신을 감정으로부터 희열을 느껴야 한다. 잡념이나 생각을 지워 나가기 위한 주위 환경을 만드는 것 또한 중요하다.

:: 임상적 효과

두려움을 감소시킬 수 있다.
생각을 정리할 수 있는 기분의 환기를 가져온다.

정서적 안정감을 만든다.
생각의 힘을 기른다.

:: 임상의 대상
불안감을 느끼는 사람, 합리적 사고가 되지 않는 사람, 감정 정리
가 되지 않는 사람

:: 신경정신과적 분류
공황장애, 망상장애, 정서불안증후군, ADHD 아동, 학습장애, 인지
장애

희망을 꿈꾸며

절망한 사람에게 가장 필요한 것은 희망이다. 보통의 사람에게도 가장 필요한 것이 희망이다. 무언가 되고 자 함이란 바로 간절한 소망과도 같다. 간절한 소망이란 희망 이 있어야 가능한 일이다. 희망을 가지기 위해서는 우선 마음 자리를 비워야 한다. 지금까지와 다른 무언가를 얻기 위함이 니 당연히 빈 그릇으로 만들어 다른 것을 담아야 하는 것이 다. 마음을 비우기 위해 많은 사람들은 얼마나 많은 수행을 하는가. 마음의 수행이란 바로 이러한 희망 갖기의 기본이다. 마음을 수행치 않고는 희망을 품을 수 없다.

간절한 바람은 수행의 결과에 희망으로 온다. 희망을 갖기 위한 마음의 청결함을 유지하기 위한 내려놓기를 연습해야 한다. 마음에 무언가를 품기 위해서는 내려놓기를 통하여 자 신을 발견하고 희망을 품어야 한다. 즉, 이것을 마음자리 갖

추기라 할 때 마음자리에서 희망과 소망의 꿈을 품음은 활기 찬 하루를 가능하게 한다. 단순히 마음 비우기만으로도 마음 은 희망으로 찬다. 그것은 마중물의 이치와 마찬가지로 길러 내면 다시 채워지듯 하기에 마음자리를 비우는 것이야말로 희망을 품는 것이다.

좌절한 사람에게 이것은 더 절실하다. 좌절을 경험한 사람 은 좌절을 경험한 순간부터 꿈꾸기, 희망 가꾸기를 포기한다. 그 아픔이 너무 거대하기 때문이다.

즉, 그들은 결말에 좌절과 죽음만을 생각하게 된다. 복잡함 그리고 아픔, 상처 등의 이유로 좌절을 경험하고 나면 자신에 대해 극단적인 결론을 냄으로써 자신을 돌보지 않는다. 이들 에게 필요한 것은 손에 든 떡을 내려놓는 것이다. 포기와 다 른 내려놓기는 자신이 가지고 있는 것을 돌봄이다.

많은 개들이 자신의 주위에 모여 있고 자신은 떡을 쥐고 있 다. 개들은 자신을 물며 떡을 믹기 위해 껑충껑충 뛴다. 무서 운 상황이 발생할 수 있다. 내려놓기란 이와 비슷한 상황에 자신을 돌볼 수 있는 지혜를 얻음이다. 여러 가지 상황으로 자신의 삶을 포기하고 싶은 사람이 있다면, 죽음과도 같은 삶 을 끊어내고 싶은 사람이 있다면 앞의 상황을 자세히 보아라. 아마도 이 상황과 다를 바 없을 것이다.

내려놓기란 나의 현재를 인정하고, 앞으로 행동해야 할 방

향을 만들어 가는 것이다. 그래서 자신의 현재에 순응함은 또 다른 희망을 만드는 단초를 제공할 수 있다. 순응할 수 없는 현실, 이 현실은 바로 자신을 좌절하게 만드는 요소로만 가득해 보인다. '살 수밖에 없다'는 절박감, 불안감으로 마음을 놓을 수 없을 때 더 반대로 행동한다.

하지만 순응하는 사람은 다음의 행동 절차를 생각한다. 예견할 수 있는 힘이 생기는 것이다. 참고 기다리며, 마음을 수행하고, 마음자리를 비우기 위해 마음을 단련하는 것이다.

이는 일반적인 사람에게도 마찬가지로 현상학적인 모습으로 다가온다. 집이라는 꿈의 보금자리를 만들고 싶어 하는 많은 사람들이 있다. 마음을 비우고 현실에 적용하며 부지런히 살아도 집은 가지게 된다. 하지만 일상은 변수가 많고, 한 치 앞을 알 수 없기에 자신의 현실을 계속 망각하고, 현실에서 벗어나야 한다는 압박감과 불안 때문에 결국 기회를 잃는다.

희망을 품고 가기란 바로 마음자리를 비우는 데 있다. 희망을 꿈꾸기 위해서는 일상의 수련을 해야 한다. 일상을 수행자리로 여겨 부지런함으로 수행한다면 희망은 현실이 될 것이다. 물질적으로 가지고, 못 가지고는 사람들에게 중요하지 않다. 희망을 꿈꾸며 살 수 있다는 것이 중요하다. 희망을 꿈꾸는 데도 방법이 있고, 절차가 있다. 매일 아침 거울에 비친 가

신의 모습을 보며 '넌 할 수 있어'라고 자기암시를 하며 하루를 시작해 보는 것은 어떨까?

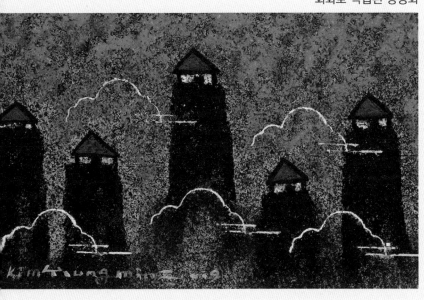

회화에서 상상화의 기법은 소재와 주제가 다양하다. 머릿속의 생각을 자유롭게 표현할 수 있으며, 현실과 동떨어진 생각을 정리하게 한다. 또한 아이들의 경우 상상화를 통해 세상에 대한 바른 생각과 윤리의식을 잡아줄 수 있으며, 과학적이고 창의적인 활동을 가능하게 해 준다. 성인의 경우는 자신의 잘못된 사고 영역을 표현함으로써 사고를 정리하고, 사고의 오류를 유추해 자신의 사고 정립에 바람직한 상을 제시할 수 있다. 또한 미술을 통해 마냥 '하지 마'라는 형태의 사고가 아닌 자유로운 표현으로 자신의 철학과 윤리를 정리하고, 개방적인 마음의 소통을 가능하게 할 수 있다.

그림 작업에서 단색 또는 다양한 색과 재료를 자유롭게 사용하여 윤리적·창의적 마음의 상을 얻을 수 있다. 또한 심취하여 이루어지는 작업 과정은 자신이 다루어야 할 과제와 자신을 생각하게 하는 힘이 있다.

:: 준비재료

4절 켄트지, 연필, 지우개, 크레파스

:: 일반적인 상상화 제작 기법과 제작 방법

① 다양한 색과 재료를 준비한다.

② 자그마한 캔버스 위에 자신의 생각, 철학, 관념 등을 자유롭게 구성하여 그려 나간다.

③ 제작하여 평가해 본다.

그림을 그릴 때는 항상 앉아서 시행하며, 집중력 있게 자신의 억제된 감정으로부터 정신적 에너지가 해방되는 느낌을 받도록 그려야 하며, 또한 그림을 통해 감정의 변화를 느낄 수 있어야 한다. 잡념이나 생각을 지워 나가기 위한 주위 환경을 만드는 것 또한 중요하다.

:: 임상적 효과
고통을 감소시킨다.
두려움을 감소시키고 안정감을 얻을 수 있다.
생각을 정리할 수 있는 힘을 가져온다.

:: 임상의 대상
불안감을 느끼는 사람, 좌절감을 느끼는 사람, 고통스러운 사람, 감정 정리가 되지 않는 사람

:: 신경정신과적 분류
망상장애, 통증, 정서불안증후군, ADHD 아동, 학습장애, 인지장애

마음 챙기기 # 5

나와 친해지기

그·림·으·로·나·를·찾·다

물질세계와 멀어진 나 만들기

　　　　　현대 사회는 우리에게 물질적 풍요와 함께 정신의 빈곤을 가져다주었다. 역사 속에서 인간은 문명을 위해 노력하고, 자연과 교감하며 살아왔다. 하지만 현대에 와서는 자연의 교감보다는 물질이 가져다 준 풍요 속에서 빈곤하게 살아간다. 이는 정신성보다는 물질성을 우선시하는 사회가 되면서 인간 본연에 해악을 끼치고 있는 것이다.

　현대의 물질문명은 과학적으로나 환경적으로 충분한 혜택을 만들어냈다. 더 이상의 물질적 발전은 변형의 과정으로서 인간 생활의 편안함을 만들기 위한 노력의 일부이다. 인간의 모습 가운데 가장 중요한 특징 중 하나는 노동이라는 생산성에 의하여 물질적 소비와 물질적 풍요의 혜택을 누린다는 것이다. 상황이 이렇다 보니 인간이 물질을 추구하는 것은 당연한 이치이다.

그러나 어느 순간 인간 스스로가 인간이기를 포기하게 만드는 현상도 물질에서 비롯된다. 이러한 현상은 물신이 정신을 지배하면서, 인간이 스스로 놓은 덫에 걸려 병리적 사회현상에 노출되기를 자처한 때문이다. 과연 현대 사회에 냉장고나 휴대전화기 없이 살 수 있을까? 우리는 이미 그것이 불가능함을 안다. 하지만 자신의 휴식 공간에는 이러한 가전 기구를 들이지 말라 조언하고 싶다. 휴식 공간은 자신을 돌보는 공간이기에 조용하고 아늑한 분위기가 필요한 것이다. 자신의 기운을 비축하지 않으면 정신적 스트레스 상황에서 벗어날 수 없기 때문이다. 그렇기에 과학이 준 혜택과 단절되는 공간이 필요하며, 이러한 조치는 결국 자신을 돌보는 보호적 환경을 만든다.

주말이면 산으로 들로 여행을 가 좋은 기운을 느끼며 인생을 재충전하자. 그리고 가정에 그림이나 기타 잘 정리된 환경을 소성하면 그곳에 자신만의 에너지 충전 저장고가 생기는 것이다. 사실 나는 현재의 과학이 정점으로 접어들고 있다는 평가를 한다. 이미 모든 과학이 이룬 생산품은 방법론적으로나 기술적으로나 정점에 있다는 것이다. 향후 우리의 모습을 설계할 때 우리는 분명 자연이라는 고마움에 다시금 경외심을 가지며 자연으로 회귀하게 될 것이다. 그때가 되면 현대의 모든 물질문명은 자연친화적으로 변화해 갈 것이다. 그러

므로 자신을 돌보는 힘을 물질에 둘 것이 아니라 정신에 두며 그 가치를 인정할 수 있어야 한다. 그래야 현 물질의 혜택에서 선택적 분별이 생기고, 물질로 인해 병든 인간의 삶을 회복시킬 수 있을 것이다. 비록 지금은 조금 불편함을 느끼더라도 물질세계와 거리를 둔 일정한 생활 패턴이 필요하다. 이것이 내가 말하는 물질세계와 멀어진 나 만들기이며 이를 통해 나 자신을 회복할 수 있다.

회화로 작업된 풍경화

:: 풍경화를 통한 감정 가라앉히기

회화에서 풍경이란 작가의 감성적 표현이다. 풍경에서 오는 좋은
감정과 기운을 담아가는 행위이며 이를 통하여 자신의 현재 상황
을 잠시 벗어나는 이탈이라 할 수 있다.

:: 준비재료

재료 1. 이젤, 합판, 스케치북, 연필, 지우개, 크레파스
재료 2. 화구, 유화물감, 캔버스, 이젤

:: 일반적인 풍경화 제작 기법과 제작 방법

① 화구를 준비한다.
② 여행을 준비한다.
③ 여행지에서 여행의 기분과 풍경이 주는 인상을 그린다.
④ 풍경화를 완성한다.

이때는 항상 겸허한 자신을, 감정으로부터 억제하는 자신을 만들
어야 한다. 잡념이나 생각을 지워 나가기 위한 주위 환경을 만드
는 것 또한 중요하다.

:: 임상적 효과

안정감을 얻을 수 있다.
생각을 정리할 수 있는 기분의 전환을 가져온다.

회복기에 있는 환자, 산책을 하는 집단군

정서불안증후군, ADHD 아동, 학습장애, 인지장애

감성과 이성의 조화

수리적이냐, 감성적이냐를 논할 때 감성과 이성의 조화를 생각해 볼 수 있다. 모든 학문은 감성과 이성의 조화 속에 계산되어 발생하는 것이다. 때로는 감성적이면서도 이성적이고, 때로는 이성적 판단을 하면서도 감성에 이끌린다. 이를 두고 흔히 인간의 마음이 갈대와 같다고 한다.

미술에서 도형은 이성적 측면이며, 수리적 영역의 표현이다. 곡선과 율동이 있는 선은 감성의 표현이다. 한 화면에서 감성과 이성이 만나고 풀어져 아름다운 조화로움을 보이는 것이 작품이다.

인간은 얼마나 많은 작품을 생산하며 남기기를 원하는가? 호랑이는 죽어 가죽을 남기고, 사람은 죽어 이름을 남긴다고 하였다. 이는 분명 대의를 명한 구절임이 틀림없다.

그러면 우리는 일상에서 얼마나 많은 부분을 감성적이고

이성적이게 사는가! 하루 몇 번 세상과 싸우고, 인생과 싸우고, 사람과 싸우는 것일까? 이성이란 사리분별력과 판단력을 요한다. 계산적이다. 너무 이성적이면 살아가는 진정한 의미와 낙을 못 느낄 수도 있다. 따라서 감성에 치우친 삶을 살아가는 모습이 오히려 인간다울 수 있다. 물론 감성적이면 인간적이기는 하나 피해를 보는 기분이 들기도 한다. 하지만 인생은 분명 감성이 더 많이 존재해야 한다. 가끔의 일상에서 감성과 이성이 조화롭게 살기 위해서는 인생을 소풍 온 듯 즐겨야 하는 것이지, 인간의 몸을 귀하게 생각한다 하여 인생이 즐거울 리 없다.

인생이란 감성적으로 살다 이성적으로 죽는 것이다. 인생을 제정신으로 사는 사람은 아무도 없으니 염려 말고 소풍 온 듯하면 된다. 희로애락 속에 감성과 이성이 조화를 이루어 살아간다는 것은 서로 정도를 벗어나지 않는다는 것이다. 윤리적이며 도덕적인 규범 속에 자신이 즐길 줄 안다면 그것이 진정한 의미의 감성과 이성의 조화이며 이 규범 속에서 멋스럽게 소풍 온 것이 바로 인생이다.

감성과 이성의 조화의 회화

:: 음악을 이용한 미술 표현

회화에서 음악이란 장르를 표현하기 위한 많은 시도가 있었다. 현대 회화에서는 음악적 조화를 회화의 색채적 조화에 접목시켜 회화 작업을 하는 작가들도 많다. 듣는 음악은 감성적이다. 하지만 그리는 그림이란 장르는 이성적이다. 계획되고 구분되는 조화로움을 만들어 가는 것이 회화 작품이기 때문이다. 그러므로 회화에서는 감성과 이성의 조화로움을 완성 후 작품으로 말하며, 회화양식의 비구상 장르에 쓰이는 기법이므로 다양한 예술적 작품을 형상화하기도 한다.

:: 준비 재료

재료 1. 소품 위주의 작업 시 다양한 그림 도구 및 음악
재료 2. 음악, 화구, 유화물감, 대형 캔버스, 이젤
재료 3. 전지, 먹, 큰 붓, 음악, 동양화 물감

:: 음악을 이용한 미술 표현 제작 기법과 제작 방법

① 다양한 색과 음악을 준비한다.
② 음악을 감상하고 음악을 튼 상태에서 기분을 화폭에 옮긴다.
③ 제작한 것을 평가해 본다.

이때는 항상 음률에 따른 긴장과 이완을 반복하며 자신을 감정으로부터 억제하도록 만들어야 한다. 잡념이나 생각을 지워 나가기

위한 주위 환경을 만드는 것 또한 중요하다.

:: 임상적 효과

안정감을 얻을 수 있다.

생각을 정리할 수 있는 기분의 전환을 가져온다.

:: 임상의 대상

회복기에 있는 환자, 정서적 안정을 필요로 하는 집단, 전체 집
단군

:: 신경정신과적 분류

정서불안증후군, 학습장애, 인지장애

나에게서 가장 소중한 나

눈물 많은 날들이 있다. 나란 존재에 대한 의구심이 가득한 날, 인생의 두려움으로 살아가는 앞날에 대한 걱정으로 나라는 존재감을 잃어 가는 날, 의기소침과 대인기피를 지각하기 시작한 날이 그렇다. 그럴 때면 혼자 있는 시간이 길어지고 나의 작은 방은 나만의 공간이지만 휴식을 취하는 장소이기보다는 작은 감옥 같다는 생각이 들곤 한다. 이럴 때 우리는 종종 나라는 존재에 대하여 많은 의구심을 품게 되며 세상과 결별하고픈 욕망에 사로잡힌다.

내게 나란 존재는 얼마나 소중한가? 과연 나는 나를 사랑하고 있는 것일까? 존재에 대한 무수한 의구심을 가지며 일상으로부터 탈피 아닌 탈피를 꿈꾸게 될 때, 희망이라는 단어가 나에게서 멀어질 때 우리는 내 안의 진정한 가치의 나를 발견하기 어려워진다.

삶의 양식에서 우리는 자신의 존재적 가치를 느끼며 살아 있음을 느낀다. 물질에 사로잡힌 기구한 현실 문명 속에서 나란 존재는 화폐의 단위로 측정되는 듯한 착각에 빠진다. 우리는 인생이라는 한평생의 삶을 살아가는 마라토너이자 등반가이다. 도전과 열정, 좌절의 극복이 매 순간 인생사에서 전쟁처럼 펼쳐지지만 이 모든 것이 자기귀결적으로 나로부터 출발해 나 자신의 혁명으로 이루어진다. 그러므로 나는 항상 좌절 속에 있는 비운의 나를 생각한다.

그러나 인생이란 다른 측면에서는 소풍과도 같다. 인생을 즐길 때에 인생엔 비로소 희망이 보인다. 상처의 근본적 원인은 다른 사람이 제공하는지도 모른다. 하지만 내가 그것을 너그러이 받아들이고, 나를 갈고닦는 수양을 통해 희망을 품는다면 그 근본의 상처도 금세 잊히기 마련이다. 좌절 금지. 좌절이란 내게서 가장 소중한 나를 잃어버리게 하는 장치이다. 인생에는 완급이 있다. 좌절, 절망의 이면에 있는 희망을 품음으로써 터득하게 되는 가치가 나를 진정 나일 수 있게 하는 것이다.

지금 당신이 좌절하였다면 좌절의 원인을 보라. 그 속에 해결할 수 있는 나의 다른 면을 보게 될 것이다. 그러므로 나를 알아간다는 것은 시간 속에 터득되는 것이다. 즉, 시기만큼, 나이만큼, 세월만큼 알게 된다는 것이다.

인생을 무한히 즐겨라. 그 속에서 유영하듯 자유로운 나를 발견하였다면 그것을 사랑하는 나로 생각할 수 있어야 한다. 망각 속에 시간을 보낸다면 어느 순간 허무만이 남을 뿐이며 허무는 또 다른 상실과 좌절을 가져온다. 내가 가까이하는 것 내가 가장 잘하는 것이 무엇인가를 알 때 우리는 희망이라는 열정 속에 있는 나를 만나며, 이것은 나를 사랑하는 세상과 만나는 것이다.

그런 의미에서 일상으로부터의 탈출은 우리를 흥분하게 하며 잠시 나를 찾기에 좋은 시간이 된다. 나를 만나고 나와 악수하듯 자신과 화해의 시간을 가진다면 우리는 내 안에 감추어진 값진 보석을 만나듯 나를 돌아보게 되며 전진할 수 있는 힘을 갖게 될 것이다.

잘하는 일보다는 좋아하는 일이, 좋아하는 일보다는 즐기는 일이 내게 더 큰 기쁨을 가져다 줄 것이다. 즐거움과 행복은 별개이지만 즐기는 것과 즐김에 기쁨을 깃는 일은 희망적이라 우리를 행복하게 한다. 이런 기분이 들 때에야 일상에서 소중한 나를 만났을 때에도 자신을 사랑하게 되며 나의 주변을 돌아보게 되는 것이다.

회화로 작업된 나의 방

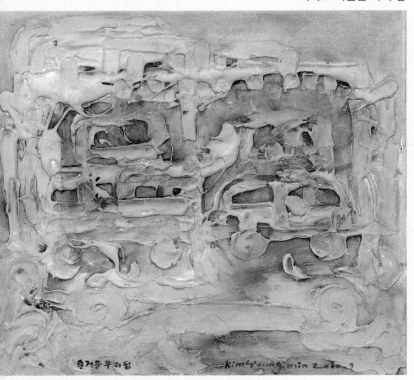

즐거운우리집 —Kim Young min 2010

:: 나의 방 그리기

회화에서 작가들이 자신의 방을 그리는 데는 여러 요소가 있다. 자신의 주변 것을 돌보며 자신이 무엇을 하고 있으며 나의 위치는 어디일까를 생각할 때 자신의 현 상황에 대한 극복의 의지로 방을 그린다. 이는 방이라는 매개를 통한 가족구성원과의 관계를 보여줄 수도 있으나 대개 자기중심적인 사물에 대한 애정에서의 관계적 설정을 보여줌으로써 방의 소품이 자신 내면의 의식을 반영하기도 한다.

:: 준비재료

재료 1. 4절 켄트지, 연필, 지우개, 크레파스
재료 2. 폴리빠데, 아크릴물감이나 유화물감, 붓

:: 나의 방 그리기 기법과 시행 방법

① 다양한 색의 물감을 준비한다.
② 캔버스를 준비한다.
③ 대상과 사물을 배치하여 그리도록 한다.
④ 마무리 후 사물과의 관계 상황을 정리 평가한다.

임상에서 '나의 방 그리기'는 평가 도구로서 구성원의 관계를 알 수 있는 중요한 자료의 가치를 지닌다.

:: 임상적 효과

임상의 검사 자료로 대인관계를 알 수 있다.

생각을 정리할 수 있는 기분의 환기를 가져온다.

:: 임상의 대상

재활 치료 대상, 전체 집단군

:: 신경정신과적 분류

ADHD 아동, 학습장애, 인지장애

나 자신 되돌아보기

　　누구에게나 나 자신을 되돌아볼 기회는 매우 중요한 시점에 이루어진다. 나의 경우에도 그러하였다. 오랫동안 미술학도로 심리학에 심취하였다. 군 생활 중 외상 후 스트레스 장애로 인해 별다른 치료 없이 두 번의 정신과 입원을 반복하며 나는 혼이 나간 사람으로 살았다. 그때 그 정신적 고통은 이루 말할 수 없이 비참했다. 군은 약물을 복용하기가 너무 어려운 환경이었으며 그러한 고통과 경험은 심리학과 미학을 탐독하게 만들었다. 하지만 잦은 발병은 나를 괴롭혔고, 이 세상을 마감할 결심을 한 적도 있었다. 정신과적 여러 증상과 대면하며 나는 죽음을 선고받은 사람처럼 살기도 하였다. 다행히 몸이 회복되어 직장을 다녔으며 이제는 어엿한 가장으로, 한 자녀의 아버지로 살아가고 있다.

　　그 당시 나를 회고하건대, 모든 것이 허망함, 비통함 그 자

체였다. 그런데 그때 ○○의료원 검사실에서 한 젊은 의사의 충고가 내게 큰 변화를 가져다주었다. "당신 스스로 강해져야 한다!" 정신과 집단치료실에 혼자 앉아 음악을 들으며 그림을 그리고 있던 나는 허망함과 비통함에 젖어 갈가리 찢긴 마음의 상처로 인해 대성통곡하였다. 그 사건 이후 난 결심했다. 더 이상 정신과 보호 병동에 입원하지 않으리라! 그 순간 그 말이 왜 그토록 사무치게 와 닿았는지 명확한 이유는 알 수 없다. 그러나 그 후 나는 변하기 시작했다. 그리고 그 사건은 한동안 내게 나를 변화시키고 병을 이길 수 있는 힘이 되어 주었다.

약물이 나에게 도움을 주는 것은 잠시였다. 그동안 수많은 정신과적 병리의 난관을 겪었지만 나는 나를 가둘 수 없었다. 자유로운 육체적 갈망을 약물복용과 그림으로 싸워 이겨냈다. 이성적 판단의 끈을 놓지 않고, 신념을 놓지 않고자 애썼다. 철학을 갖추지 않으면 그 병마와의 싸움에서 진다는 것을 알았다.

이제는 병을 부끄럽게 생각하지 않는다. 모든 사람은 병을 갖고 있음을 알기 때문이다. 또한 세상에는 병마와 싸워 이긴 사람들이 많기 때문이다. 천상병의 '귀천'에서처럼 우리는 우리의 인생에서 나 자신을 되돌아봄으로써 진정한 나를 만날 수 있다.

지금의 나는 세상을 다 얻은 듯하다. 담배 한 개비와 음악이 있고, 그림을 그리는 화가로 즐거운 삶을 구상하고 있으며, 타인의 아픔을 나의 아픔처럼 돌보는 임상미술치료 작업을 즐거운 마음으로 하고 있기 때문이다. 나를 찾는다는 것은 어렵고 거창한 일이 아니다. 지금 내가 서 있는 이 자리를 가만 돌아보는 것, 바로 그것이다. 가만히 거울을 보자. 오늘은 한번 세상 그 누구보다 소중한 내 얼굴을 그려 보는 게 어떨까?

회화로 작업된 자화상

회화를 통한 다양한 방법은 작가의 철학을 담보로 한다. 이 중 자신의 얼굴 그림은 그 사람의 특징을 가장 잘 대변한다. 따라서 인물의 특징을 가장 잘 드러낼 수 있도록 그려보자. 이것이 바로 자화상이며 초상화이다.

:: 준비재료

재료 1. 이젤, 합판, 2절 켄트지, 연필, 거울

재료 2. 칠판, 보드 마카, 보드 지우개

:: 얼굴 그리기를 통한 생각 나누기의 그림 제작 방법

① 안대를 준비한다.

② 자그마한 캔버스 위에 주위 사람의 말을 들어가며 얼굴 부분을 그린다.

③ 전체 그림을 완성한다.

④ 함께 그릴 당시의 기분을 나눠 본다.

치료진의 말을 귀담아들어 자신의 감정을 억제할 수 있어야 한다. 잡념이나 생각을 지워 나가기 위한 주위 환경을 만드는 것 또한 중요하다.

:: 임상적 효과

두려움 감소와 안정감, 지지감을 얻을 수 있다.

생각을 정리할 수 있는 기분의 환기를 가져온다.

:: 임상의 대상

대인 불안감을 느끼는 사람, 감정 조절이 되지 않는 사람, 감정 정리가 되지 않는 사람

:: 신경정신과적 분류

정서불안증후군, 대인공포증, ADHD 아동, 학습장애, 인지장애

부 록

그·림·으·로·나·를·찾·다

HTP그림검사 평가방법과 기술

1. 나무 그림의 평가(내담자의 성장 과정 평가)

나무의 잘림 모양에서 성격적 측면을 유추한다. 나뭇가지가 날카로운지 무딘지, 외부 현상인지 자연발생적 잘림의 현상인지를 알아내야만 한다.

☞ 나뭇가지가 날카로움

양가감정을 가지면서 편향적인 성격의 소유자임을 알 수 있다. 이는 또한 두 가지 측면을 알 수 있는데 그림에서 자연의 바람이나 기타 자연재해로 전쟁, 기아로 인해 부러진 가지일 경우 좌절감이나 상실감이 보통의 경우보다 더 크다. 그로 인해 정서적 결함을 가지는 경우가 많다.

☞ 수관과 기둥의 연결됨이 날카로울 때

성격적으로 예민하나 보통이며 어떤 일에서든 주도적으로 보이려 한다. 감정적 측면이 양가감정을 가지면서 편향된 사고를 하는 경우가 많으나 합리적인 양식을 추구는 경향이 있다.

두 가지 성격의 경향성은 자기로서는 감당하지 못할, 저항할 수 없는 좌절을 경험한 흔적이 있으며 성격적으로 명랑하고 자기 통제력이 강하며 합리적이다. 이들 군집은 명석함과 함께 사리판단과 계산력이 빠르며 이해관계에 대한 대인관계에 능하다.

☞ 베인 듯한 가지 모양

인위적 외부적인 힘에 저항하지 못한 상처를 갖고 있다. 내성적인 성격을 지니고 있으며 꿈이나 희망 좌절의 정도가 심하기 때문에 성격적으로 대인과의 관계를 꺼리며 방어적이다. 말수가 없으며 결정에 있어서 신중함이 있으나 합리적이지는 못하다. 이들 군집은 상상력이 뛰어나 창의적인 면이 많다. 대인관계는 내면적 · 의식적 측면을 추구한다.

나무 형태	그림 성격	성격	상황
단순 형태	방어적	순함	알고 있음
기둥 줄무늬	방어적	숨김, 은폐	거짓, 꾸밈
기둥 베임	좌절	순함	유연함, 꾸밈
옹이	상처	일반적, 숨김	옹호적
열매	가족, 꿈	걱정스러움	양가감정
떨어진 열매	좌절	포기함	옹호적, 꾸밈
꽃	자신	화려함, 발랄	꾸밈
흐트러진 가지	혼란스러움	자아 결핍	나약함
메마른 가지	정서적 메마름	소극적	나약함
날카로운 가지	합리적, 이성적	양가감정	폭력적
버드나무	성숙	소극적	나약함
소나무	강인함	양가감정	소원함
활엽수	정서적	양가감정	평범함
기둥 굵음	강인함	자신함	희망적
기둥 보통	일반적, 방어적	평범함, 꾸밈	평범함
기둥 빈약	좌절	소극적	나약함

2. 인체 표현의 평가(지능, 성격검사)

인체 표현	성격
꾸밈이 많음, 장식적	자기 방어적, 외부 의식이 강함
세부 묘사에 뛰어남	영리함, 지적
표현하지 않음	방어적
눈이 큼	순함, 성적
코가 큼	성적, 자신감
입이 큼	수다스러움, 성적
목	가날픔, 의식적, 강인함의 정도
옷 무늬	치밀함, 계산적, 논리적
귀	혼돈스러움의 정도, 순함, 경제적 소원함
손	결벽, 폭력성, 숨김, 도벽
발의 표현	자신감, 성적, 영리함, 지적, 강인함

3. 집 표현의 평가

집의 유형	표현 정도	성격
자신의 가옥 형태	세부적	영리함, 개방성, 꾸밈이 있음
	생략적	즉흥적, 귀찮음, 방어적
울타리가 있는 가옥	세부적	자기 방어적, 자기 보호적, 거짓 진술, 절망감 경험
	생략적	귀찮음, 방어적, 자기 보호적, 절망감 경험
실내가 보이는 가옥	세부적	호기심, 의심, 소극적, 관계망상

굴뚝이 표현된 가옥	세부적	성적 욕구, 갈망
문의 표현	열린 문	개방적, 소원함
	닫힌 문	폐쇄적, 선택적, 양가감정, 소원함
문고리의 표현	세부적	양가감정, 선택적 대인관계, 방어적
자물쇠의 표현	세부적	폐쇄적, 절망 경험, 대인 기피
창문의 표현	격자무늬창문	폐쇄, 은둔, 숨김
	열린 창문	개방적, 외향적, 창의적, 통제력 있음
	민자무늬창문	폐쇄적, 방어적, 양가감정

4. 화산 표현의 평가

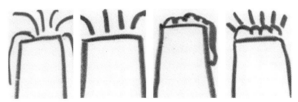

쾌활, 명랑, 분
노함, 극단적,
자신감

명랑, 쾌활, 자
재력, 감정컨트
롤 중, 자신감
알아차림

신중형, 우울감
내성적, 내부저
항 있음, 의지빈
약, 자숙함

신중형, 내성적,
외부저항 있음

신중형, 내성적,
화를 참음

온화함, 푸근,
화가 나면 잘
하를 모냄, 자수
함이 강함, 화

신중형, 드러냄
이 없음, 거짓,
속인, 안아차린

온화함, 푸근함
분노 이후 앙금
이 없음

인지기능의 평가

1. 도형 꾸며 붙이기 평가

도형 모양을 따라 붙이는 과정으로 인지 기능을 상, 중, 하로 평가할 수 있다.

☞ 평가 준비과정

① 도형의 모양을 그린 종이를 준비한다.

② 도형 모양과 똑같은 크기의 도형 색지를 준비한다.

③ 풀칠하여 신중하게 도형의 모양에 맞게 붙이도록 한다.

※ 평가는 상, 중, 하로 한다.

· 상은 인지 기능이 좋아 선 밖으로 나감이 없는 상태이다.

· 중은 인지 기능이 다소 떨어져 일정 정도 선 밖으로 나간

상태이다.

· 하는 인지 기능이 많이 떨어짐으로써 선과 도형이 맞지 않거나 도움에 의하여 겨우 붙였으나 선 안의 도형과 붙인 도형이 상이한 차이를 보일 때이다.

2. 따라 그리기의 평가

선의 모양을 따라 그리는 과정으로 인지 기능을 상, 중, 하로 평가할 수 있다.

☞ 평가 준비과정

① 선의 모양을 그린 종이를 준비한다.

② 선의 모양과 똑같이 따라 그리게 한다.

③ 손 떨림이 있는지를 평가한다.

※ 평가는 상, 중, 하로 한다.

· 상은 인지 기능이 좋아 선 밖으로 나감이 없는 상태이다.

· 중은 인지 기능이 다소 떨어짐으로써 일정 정도 선 밖으로 나간 상태이다.

· 하는 인지 기능이 많이 떨어져 선과 선이 맞지 않거나 도움에 의하여 겨우 따라 그렸으나 상이한 차이를 보일 때이다.

평가 기록 방법의 예

☞ ○○○님의 그림 검사 결과

현재의 감정 상태는 자신의 감정을 분출함에 화를 잘 내지 않는 성향으로 화를 잘 다룹니다. 하지만 사회적인 환경과 대인관계에서 스트레스를 받는 경향을 가지며 현재는 대인관계 형성에 다소 어려움을 경험하기도 합니다.

○○○님은 욕구와 의욕이 강하며 자신을 꾸미며 남을 의식하는 경향이 깅해 사람들로부터 인기를 얻기 위해 노력합니다. 이런 경우 주위 시선의 의식 정도에 따라 과중한 스트레스가 올 수 있으며 자신은 이로 인해 자신의 감정을 솔직하게 전달 못하는 경향을 가짐으로써 오랜 기간 상실감을 반복적으로 학습함에 따라 대인관계를 해결함에 대화의 적극성을 가지지 못합니다. 따라서 자신의 의사 전달이나 방법에 적극적이고 진취적이며, 긍정적 자기애를 형성할 필요가 있습

니다.

○○○님은 근본 성격과 지혜로움을 볼 때 뛰어납니다. 또한 목적이 뚜렷하고 자신이 무엇을 해야 할지를 알고 있습니다. 성장에 따른 별다른 사건이나 사고는 없어 보이며 감성이 합리적이고 이성적 판단력 또한 뛰어납니다. 성격적인 결함은 보이지 않으나 작은 결과에 쉬이 만족하는 타입으로 장기 목표를 세움에 어려움이 있으며 결과에 대한 과정을 생각하지 않는 경향으로 쉽게 실수하는 경향을 가집니다.

☞ 향후 계획

향후 아동을 돌볼 때에는 과정의 중요성과 노력의 의미를 되새겨 학습할 수 있도록 하고, 어떤 과제를 수행할 때에도 도중에 중단된 일이 있다면 끝까지 연결시켜 해낼 수 있도록 가르칠 필요가 있습니다.

구디너프와 해리스(Goodenough & Harris)의 인지성숙도 분석 기준

1. 인물의 세부 묘사 정도에 따른 표현성 측정

· 아동의 개념 형성 능력과 지능 정도를 간편하게 측정할
 수 있다.
· 청소년과 성인의 자아 형성 및 인격 성향을 측정할 수 있다.
· 노인의 자아 결핍 정도와 인지능력을 측정할 수 있다.
· 세부 묘사의 정도에 의하여 성격과 지능을 알 수 있다.
· 채점 방식: 각 항목에 내용이 있으면 1점, 없으면 0점으로
 채점(참고 자료 출처: Goodenought & Harris 의 인물화
 검사 – 김재은 외 2인; 미술 치료의 평가 방법의 이론과
 실제 – 옥금자)

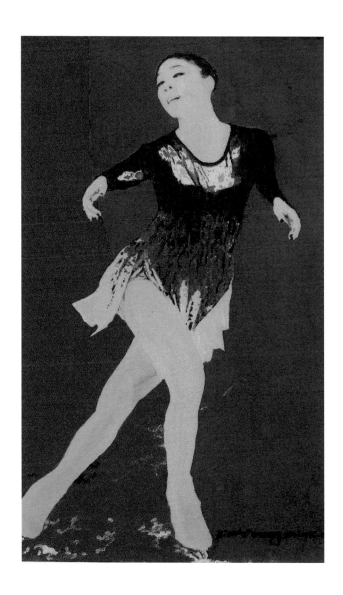

☞ 여자 그림 척도

1. 머리	21. 팔	41. 목둘레 선 1
2. 목	22. 어깨	42. 목둘레 선 2
3. 목 평면	23. 옆으로 내리거나 운동하고 있는 팔	43. 허리 1
4. 눈	24. 손가락	44. 허리 2
5. 눈의 세부: 눈썹	25. 정확한 수의 손가락	45. 주름이나 옷감을 묘사한 치마
6. 눈의 세부: 눈동자	26. 손가락의 정확한 세부	46. 옷을 통해 비쳐 보이지 않음
7. 눈의 세부: 비율	27. 엄지손가락의 분화	47. 여성적인 옷
8. 뺨	28. 손	48. 조화를 이룬 의상
9. 코	29. 다리	49. 동체
10. 코 평면	30. 엉덩이	50. 동체의 비율: 평면
11. 콧날	31. 발 1	51. 머리와 동체의 비율
12. 콧구멍	32. 발 2: 비율	52. 머리: 비율
13. 입	33. 발 3: 세부	53. 팔다리: 비율
14. 입술: 면	34. 신발: 여성적	54. 팔과 동체의 비율
15. 화장한 입술	35. 그림에서 적합한 발의 방향	55. 허리의 위치
16. 턱과 이마	36. 팔다리의 달림 1	56. 복장
17. 턱과 선	37. 팔다리의 달림 2	57. 운동 조정: 선의 연결
18. 머리카락 1	38. 옷	58. 세련된 선의 형태: 머리 윤곽
19. 머리카락 2	39. 소매 1	59. 세련된 선과 형태: 가슴
20. 머리카락 3	40. 소매 2	60. 세련된 선과 형태: 얼굴 모양

1. 머리	21. 귀의 비율과 위치	41. 팔다리 그린 것 2
2. 목	22. 손가락	42. 동체
3. 목: 평면	23. 정확한 수의 손가락	43. 동체의 비율(평균적)
4. 눈	24. 손가락의 정확한 세부	44. 머리와 동체
5. 눈의 세부: 눈썹	25. 엄지손가락의 분화	45. 비율: 얼굴
6. 눈의 세부: 눈동자	26. 손	46. 비율: 팔과 동체
7. 눈의 세부: 비율	27. 손목과 발목	47. 비율: 팔
8. 눈의 세부: 응시	28. 팔	48. 비율: 다리와 동체
9. 코	29. 어깨 1	49. 비율: 팔, 다리, 손, 발
10. 코: 평면	30. 어깨 2	50. 옷 1
11. 입	31. 옆으로 내려가거나 운동하고 있는 팔	52. 옷 2
12. 입술 평면	32. 다리	53. 옷 3
13. 턱과 이마	33. 엉덩이 1(가랑이)	53. 옷 4
14. 턱의 돌출	34. 엉덩이 2	54. 측면화
15. 턱의 선	35. 무릎 관절	55. 운동 조정: 선과 연결
16. 콧날	36. 발 1	56. 세련된 선과 형태: 머리 윤곽
17. 머리카락 1	37. 발 2: 비율	57. 세련된 선과 형태: 얼굴의 모양
18. 머리카락 2	38. 발 3: 뒤꿈치	58. 세련된 선과 형태: 동체
19. 머리카락 3	39. 발 4: 원근법	59. 실제감 표현 기법
20. 귀	40. 팔다리 그린 것 1	60. 팔과 다리의 운동

2. 충동성의 지표(oas)

충동성 지표에서 3개 이상, 비충동성 지표에서 5개 이상 해당이 되면 임상적 의미를 둔다.

1) 충동성 지표

항목	충동성을 나타내는 지표
1. 완성 시간	인물을 그리는 데 5분 이하인 경우
2. 공격성	다음에 제시되는 것 가운데 한 가지 이상이 그림에 나타나는 경우. 이, 칼, 폭탄, 막대기, 피, 공격적 움직임의 표현 혹은 곤봉
3. 전반적인 질	전반적으로 그림의 질이 빈약한 경우
4. 불연속성	머리, 몸통, 목, 팔, 다리, 발 가운데 적어도 두 부분에서 정상적으로 연결되는 선이 비연속적으로 중복되는 경우
5. 특별한 생략	코, 눈동자, 눈 그리고 손가락이나 손 가운데 한 가지 이상 생략된 경우
6. 비율	머리, 몸통, 얼굴, 팔, 다리 가운데 적어도 한 부분에서 비율이 적절하지 않은 경우
7. 크기 증가	몸통의 높이에 있어서 6인지 니비에 3인치를 초과하는 경우
8. 목	목이 생략되거나 머리 길이의 2/3보다 더 긴 경우
9. 자세	다리가 신체 중앙선으로부터 45도 1/2 이상 기울어진 경우
10. 어깨	어깨가 부적절하게 연결되거나 직각으로 그려지지 않은 경우
11. 생략	다음의 신체 영역이 생략된 경우 – 머리, 몸통, 목, 손, 발, 팔, 다리, 머리카락, 손가락(손이 몸통 뒤로 숨어 있다면 채점하지 않음)

12. 계획성의 부족	지면에 그림을 다 그리지 못하여 그림의 일부가 잘리거나 잘못 그렸을 때 지우지 않고 처음부터 다시 그리는 경우

2) 비충동성 지표

항목	비충동성을 나타내는 지표
1. 좌우대칭의 경우	그림에 균형감이 있고 팔, 다리, 눈, 귀, 발과 같은 신체상의 부분에 있어서도 좌우대칭을 보이는 균형
2. 세부 묘사	다음 항목 가운데 다섯 가지 이상이 표현된 경우-귀걸이, 목걸이, 반지, 팔찌, 브로치, 구두끈, 헤어스타일, 안경, 바지, 벨트, 신발, 양말
3. 완성 시간	여성, 남성 모두 그리는 데 8분 이상 걸릴 경우
4. 위치	인물상의 4/3 종이의 2등분선 하단에 속하는 경우
5. 지우기	신체 부분을 완전히 지우고 다시 그리는 경우
6. 스케치	팔다리 몸통 머리와 같은 신체 부분을 그릴 때 스케치 방식을 사용하는 경우
7. 크기	머리에서 발까지의 길이가 4인치보다 작거나 몸통의 너비가 2인치보다 짧은 경우
8. 성별을 그린 순서	피검자의 반대 성의 사람을 먼저 그린 경우
9. 눈을 강조	다음의 내용 가운데 두 가지 이상이 표현된 경우-안경, 눈썹, 속눈썹, 큰 눈, 각막의 세부 묘사, 음영이 있는 눈, 눈동자
10. 오른쪽으로 치우친 그림	그림의 중앙선이 종이의 중앙선의 1인치 이상 오른쪽으로 치우친 경우
11. 조망	옆모습을 그리거나 뒷모습을 그린 경우
12. 입의 세부 묘사	아랫입술과 윗입술을 2차원적으로 묘사한 경우
13. 음영	신체 부위를 2회 이상 표현을 시도하거나 옷의 색을 칠하기 위해 음영을 사용하는 경우

3) 뇌손상 지표(Mclachlan)

항목	뇌손상을 나타내는 지표
1. 주요 세부 묘사의 생략	머리, 눈, 코, 입, 귀 혹은 머리카락, 신체−팔, 다리 혹은 상체(몸통) 사지−발, 손, 손가락(만 일 손이 등 뒤로 그려져 있으면 채점하지 않음)
2. 전체적인 신체 왜곡	사각형 혹은 배 모양의 신체, 대칭성의 결핍, 팔 보다 짧은 다리, 팔과 다리 크기의 불일치, 볼록 한 배 등
3. 빈약한 통합	대칭성의 결핍
4. 손 운동 기술의 부족	1/4 이상 직선이 휘거나 혹은 사선으로 처리된 선
5. 인물상의 불균형	

다섯 항목 10점 가운데 전혀 해당되지 않으면 0점, 하나라 도 해당되면 1점, 모두 해당되면 2점으로 전체 점수 채점 7점 이상이면 뇌 손상으로 진단할 수 있다.

4) 부적응 지표(Magnolia & Classer)

항목	부적응을 나디내는 지표
1. 생략	그림에 의미 있는 세부 묘사가 생략된 경우(눈, 입, 팔, 다리, 발, 등)
2. 투명성	신체 부분들이 옷에 팔, 다리가 통과하여 보이 는 경우 심장이나 장기를 표현한 경우
3. 왜곡	신체 부위의 부적합한 비율, 신체 부분이 적절 하게 연결되어 있지 않음
4. 수직적 불균형	인물이 45도 이상 기울어진 형태로 그려진 경우
5. 머리의 단순화	머리가 과도하게 단순하게 그려진 경우
6. 신체 단순화	신체를 과도하게 단순하게 그린 경우

7. 전반적 수준의 빈약함	묘사의 정확성이나 예술적 수준과 같은 그림의 전반적인 질, 세부 묘사와 관련된다. 인상에 근거하여 9점 척도상의 채점(1점 – 빈약함, 9점 우수함)
8. 성별의 변별	여성의 특성 혹은 남성의 특성이 잘 드러나지 않아 보이는가? 9점 척도상에서의 평가(1점 – 성별 특징이 모호함, 9점 – 명확함)
9. 성적 표현	성과 관련된 세부 묘사의 정도(가슴, 성기, 과도한 화장)

5) 정서장애 지표(Koppitz, 1968)

건강한 아동의 경우 6% 미만에서 나타나야 하며 그 이상의 경우에 임상적 의미가 있다.

인물화의 질적 지표	
신체 부분들의 통합	신체 정서 지표 부분들의 통합이 빈약. 하나 이상의 부분들이 나머지 사람 그림과 연결되어 있지 않음. 부분이 하나의 선으로만 연결되어 있음. 거의 닿아 있지 않음
얼굴의 음영	전체 얼굴이나 부분의 음영, 주근깨, 홍반 포함. 가벼운 음영이나 피부색의 표현 색깔 표현은 해당되지 않음
손이나 목의 음영	
팔과 다리의 불균형	한쪽 팔이나 다리가 다른 쪽과 확연히 다름. 팔이나 다리가 비슷한 형태인데 크기만 조금 다른 경우 해당되지 않음
기울어진 인물	인물상의 수직 축이 15도 이상 기울어짐
작은 인물	2인치 이하의 크기
큰 인물	9인치 이상의 크기
투명성	몸통, 사지의 중요한 부분(예를 들면 성기, 배꼽, 갈비뼈 등)이 비치게 그려진 경우. 단, 밑에서 하나 이상의 선이 몸을 가로지르는 경우는 해당되시 않음

정서 장애의 임상적 특징	
작은 머리	머리 크기가 전체 그림의 1/10에 미치지 못함
눈	열십자(十)로 그린 눈 또는 눈동자가 일치하지 않는 눈
이	이가 드러나는 그림
짧은 팔	팔이 허리 기준을 닿지 않을 정도로 짧음
긴 팔	팔이 무릎 아래 이하로 그려진 그림
팔이 몸의 양쪽에 붙어 있음	몸과 팔 사이에 공간이 없음
큰 손	손이 얼굴만큼 큼
손이 잘려져 나감	팔에 손이나 손가락이 없음
다리가 함께 겹쳐져 포개져 있음	두 다리가 공간이 없이 붙어 있음
성기	성기를 그리거나 상징적으로 표현
괴물이나 귀신 그림	사람이 아닌 그림, 우스꽝스러운 그림
세 명 이상의 인물 그림	내담자와 상관이 없는 사람들을 그림
구름	구름, 비, 눈, 나는 새 그림
생략	눈, 코, 입, 몸, 팔, 다리 등이 없음
눈 없음	점을 찍어 그린 그림은 해당되지 않음
코 없음	점을 찍어 그린 그림은 해당되지 않음
입 없음	점이나 동그라미로 그린 그림은 해당되지 않음
몸 없음	
팔 없음	
다리 없음	
발 없음	
목 없음	

6) 욕구와 관련된 HTP 표현 양식

구분	성취 욕구	의존 욕구	안정 욕구
종이 화면 위치 형태	· 용지 윗부분에 그림	· 지면의 선이 비탈을 이루며 한쪽 면이 내려가 있는 것은 부모에 대한 의존 욕구 · 곡선의 획 내용	· 순서를 무계획적으로 그린 경우 불안과 관련 · 지면의 선은 안정을 구하는 것으로 표현되나 불안 대상에 대한 안전성을 부여하려는 욕구에서 비롯
집	· 크고 좋아 보이는 집 · 수직형으로 그림	· 큰 출입문은 타인에 대한 의존 욕구 · 나무가 집을 가림 · 식당, 요리, 굴뚝 강조 · 부가적 사물 그려냄	· 창문을 벽 끝에 그리고 창문의 한 선이 벽선과 함께 그린 것은 안정 욕구 · 용지 하단을 집 벽의 한 선으로 사용한 것은 불안정감의 표현
나무	· 성취 욕구: 나뭇가지가 현저하게 위로 뻗어 있어 밖으로 두드러지게 뻗어 있음 · 성취 욕구 상실: 분재 · 윗부분이 꺾인 줄기는 성취 욕구 상실과 관련 · 수관이 큰 것은 강한 성취감을 나타냄	· 나무를 배경으로 산을 상세히 그리는 경우 · 태양에 닿을 듯한 나뭇가지는 부모 또는 권위자에 대한 충족되지 않은 애정 욕구 · 크리스마스트리는 퇴행과 의존 욕구	· 나무 그림의 줄기가 작고 뿌리 강조는 불안정감과 관련 · 받침이 있는 나무와 분재는 자주성 결여와 불안정감과 관련됨

사람	· 머리가 크대(정신 지체, 뇌 기질 장애가 아닌 경우) · 팔이 길거나 근육이 두드러진 것은 성취 욕구와 신체적 강인함을 달성하려는 보상 욕구	· 가슴 강조는 모성에 대한 의존 욕구와 관련될 수 있음 · 목의 길이가 성차에 다르게 표현되며 여성상의 목이 긴 것은 의존 욕구 · 가운데가 쑥 들어간 입 반원형의 입은 수동적인 의존 욕구 · 단추, 주머니 강조, 중앙의 선을 강조함은 의존 욕구	· 한쪽 다리를 들고 있는 인물상을 반복하여 표현하는 경우 불안정감의 반영으로 볼 수 있다.

7) 성격 특성과 관련된 HTP 표현 양식

구분	성향	경직	회피성	거부감
종이 화면 위치 형태	· 그림의 중심을 용지 왼쪽에 그린 경우 충동적 행동과 욕구에 대한 직접 또는 솔직히 만족시키려는 경향 · 그림 중심을 오른쪽에 그린 경우 충동, 욕구 통제 의 정서적인 면보다는 지적인 면 중시하는 경향	· 사소한 것을 지나치게 자세히 그림 · 지나친 직선을 사용 · 적당히 지우고 고쳐서 그리는 가소싱 · 타원형의 선운동을 나타내는 것은 가소싱	· 용지 귀퉁이에 배치 · 유난히 작게 그린경우 · 같은 그림을 되풀이해서 그림	· 검사 태도에서 그리지 않거나 용지를 회전시켜 그린 경우 · 불충분한 그림을 지우지 않고 그대로 두거나 용지 이외의 곳을 고쳐 그린 경우 · 아무렇게나 그리며 자세히 그리지 않음 · 작은 태양

집	· 문을 표현하지 않는 경우 정서적으로 냉정한 성향 · 개인 주택 이외의 집 그림은 갈등의 경향성 반영 · 너무 높은 집은 가정 내 불안경향 · 너무 큰 집은 자기를 드러내고 싶은 요구의 반영 · 길고 얇은 집은 감정적 장애와 연관되며, 보편적이지 못한 집은 신경증의 경향성과 관련	· 기와를 하나씩 자세히 그린 경우 · 문이 없거나 손잡이가 없는 문 · 집 주변에 울타리를 그리거나 외부와의 경계를 만든 경우 · 굴뚝의 선이 지나치게 굵은 경우 내적 긴장을 반영	· 돌출된 처마의 강조는 도취적 방어적 · 낙수받이는 도피 방어를 나타냄 · 정면을 그리고서 전혀 입체감이 없는 것은 도피 경향 · 창문이 없거나 블라인드나 커튼이 있는 창문은 도피 경향 및 움츠러드는 성격 · 출입문이 없거나 창문보다 작은 문 격자창이 달린 출입문	· 밑에서 쳐다보는 집 · 조감도는 가정환경의 거부와 관련 · 오두막집 그림은 가족으로부터 거부당한 느낌
나무	· 그림 위치와 같은 의미이나 전체 의미보다는 약함	· 잎을 하나씩 상세하게 그린 경우 · 가지가 곧고 똑바로 굽거나 흔들리지 않는 나무 그림. 특히 만족을 구하는 활동에 있어서 경직성과 관련됨	· 버드나무처럼 아래로 처진 나무 · 고목은 움츠러드는 성향 · 나무줄기 좌측에만 음영을 칠한 경우 움츠러드는 경향성을 반영	· 과일이 떨어지는 나무는 가족으로부터 거부감 관련

| 사람 | ・지나치게 작은 머리는 강박 성향
・신체의 가장 마지막에 머리 그림은 의존 성향
・머리카락이 없는 경우 심각한 의존성향 가능
・목과 몸통이 긴 경우 분열 성향 | ・머리카락, 단추 등 한 부분을 지나치게 세밀하게 그린 경우
・양면에 뻣뻣하게 편 팔을 그린 경우
・굳은 표정의 인물화 | ・막대 모양 인물
・인물화의 일부분이 옆으로 향함
・뒷모습은 강한 도피 경향
・눈, 코, 입 생략은 현실 접촉을 피하고 움츠러드는 경향
・손, 팔의 생략
・몸의 윤곽만 그린 경우 | ・뒷모습의 인물화
・회전하는 인물로 표현
・안경이나 모자 등으로 얼굴을 가린 경우 |

8) 적응 문제와 관련된 HTP 양식

구분	위치, 형태	집	나무	사람
적절한 적응	・중심에 안정된 공간을 차지한 그림 ・안정되고 보편적인 그림 ・관계가있는 공간 형성	・적당한 크기 ・적당한 문과 창문은 적절한 교류를 가지는 사람 ・커튼이나 블라인드로 가려져 있지 않은 집 ・큰 출입문이나 열린 출입문과 통하는 길이 있는 경우 적절한 사회성을 나타냄	・나무의 갈라짐이 적당하게 표현된 사람	・자유로이 가소성을 가지며 그리며 어떤 부분을 특별히 강조하지 않은 그림

| 적의와 공격성 | ·용지를 벗어난 큰 그림은 제한된 환경으로 인한 욕구불만, 적의, 공격적인 반응을 나타낸다.
·주어진 위치를 거부하고 회전시켜 그린 경우 거부와 적의 표현
·강한 필압의 선과 날카로운 각이 두드러진 것은 공격성을 나타냄 | ·창문이 없는 경우 거부와 적의와 관련
·무너진 집은 가정의 적의와 불안정감 의미
·드러난 처마는 가정으로부터 거부와 관련
·처마의 그림자는 시기심과 경계 관련
·하수구는 방어와 의심 관련 | ·열쇠 구멍 같은 나무는 강한 적의
·곤봉 같은 가지, 날카롭고 뾰족한 가지와 잎 등이 나무의 다른 부분과 잘 조합되지 않는 경우 강한 적의 표현과 관련
·갈고리 모양의 뿌리 | ·상처 입은 인물
·두드러진 이빨
·일자로 날카롭게 표현된 입
·큰 콧구멍
·각이 진 어깨는 과도한 방어와 적의
·날카로운 손가락 발가락
·주먹질 손주먹을 들어올린 사람
·손을 허리에 대고 있는 사람
·머리 모양을 주의 깊게 그리고 있으나 전혀 음영을 칠하지 않음은 적의와 공상과 관련 |

159
부 록

무력감 과 열등감	·크기가 작고 필압이 약함 ·큰 태양을 그리는 것은 권위적 인물에 대한 무력감과 그에 대한 과도한 관심	·망가지고 금이 간 집 ·밑에서 쳐다본 듯한 집 ·작은 출입문 ·계단이 일차원적인 집 ·굴뚝 선이 지나치게 가는 경우 ·가족관계의 무력함과 열등의식	·줄기가 작은데도 현저하게 큰 가지는 환경의 불만에서의 무력감과 열등감 ·현저하게 작은 가지와 큰 잎 ·아래로 처진 가지 ·고목	·작은 어깨와 몸통 ·배우나 운동선수가 군중과 함께 등장 ·보통 지능 이상의 사람이 팔이 없는 그림 ·손과 팔이 현저하게 짧음 ·힘없이 늘어진 팔 ·다리가 절단된 그림, 작은 발그림
자기 확대	·크기가 큰 그림 ·필압이 강하고 진한 선 사용	·용지를 꽉 채울 만큼 크게 그린 집 ·굴뚝 강조 시 자기 확대또는 독립욕구 반영	·큰 나무 줄기 ·관에 잎 그림 ·나무에 꽃 그림은 자기 주장 ·청년의 그림에서 과일나무 ·처음에 수관을 그릴 경우 겉치레의 허식을 구하는 사람이 많음	·넓은 어깨 ·턱 강조

성격의 불균형	·윤곽선이 진함 ·이중선	·기울어진 가옥 ·창이 가늘고 많은 경우 가정환경과 성격의 부조 화 또는 불 안 요소 ·화면귀퉁이집	·비현실적인 대칭 ·지나친 대칭 ·기울기 ·줄기 윤곽의 지나친 강조 ·위로 갈수록 굵은 줄기	·신체 부위가 흩어져 있거 나 질서가 없고 기괴한 모습 ·코, 넥타이, 담배 강조 시 성적 불 균형 ·머리, 어깨 강조 시 망 상 표현 ·표정이 딱딱 한 경우 ·지나치게 쾌 활한 눈은 히스테리성 성격과 관련

9) 품행 장애와 관련된 HTP 표현 양식

품행 장애의 임상적 표현	
형태	큰 그림, 그림이 용지에서 벗어남은 일상으로 부터의 일탈. 통찰력 부족, 필압이 강함 연필을 비스듬히 쥐고 스케치 풍의 선. 진한 음영이 많음은 불안이 강하고 암담함
집	창문이 없음은 환경과 원활한 교류 안 됨. 지 나치게 작은 집은 가정에 대한 애착 문제 가 능. 처마의 강조는 타인의 경계심
나무	풍경 속에 나무를 많이 그림. 가지 끝을 예리 한 창끝처럼 그림
사람	머리카락 그림은 공상에 대한 불안. 4등신 이 상의 머리가 큰 경우 정서 미숙, 퇴행 목이 없음은 충동 억제의 어려움 시사, 넥타이 의 강조는 인간관계의 자기 현시, 성적 갈등, 불균형의 눈은 시기심, 손을 뒤로 감춤은 죄책 감, 타인에게 비협조적

10) 성문제와 관련된 HTP 표현 양식

성과 관련된 임상적 표현	
형태	굴뚝, 가지와 같은 돌출부 코나 손가락 등의 돌출부 창문, 나무줄기의 구멍
집	2개 이상의 굴뚝 남근 형태의 굴뚝 벽을 통해 보이는 굴뚝(벽난로) 큰 굴뚝 출입문이 열린 상태 수직으로 2분 된 창문, 삼각형 창문 낙수 받침 손잡이 강조
나무	수관과 줄기를 생식기처럼 그린 경우 줄기의 상흔을 자세히 그림 고목의 옹이
사람	허리선 강조 허리띠 허리 아래 생략 과장된 엉덩이, 유방, 다리 다리의 교차 넥타이의 진한 음영 귀걸이

11) 정신분열 문제와 관련된 HTP 표현 양식

성과 관련된 임상적 표현	
형태	단조롭고 전체 구성에 통일성이 없다. 간단한 도형에 상징적 의미, 지나친 공상 성적인 면 강조 일반적으로 보이지 않는 것을 보이는 것처럼 그림(현실 부정) 정해진 곡선형과 둥근형 각진 선 등이 상동적 으로 반복되고 유사함

집	성인 그림에 꽃, 풀을 그림은 퇴행과 관련 지붕만 있는 집은 공상 세계에 있음을 상징 창의 위치가 벽면에 따라서 달라지거나 창의 구조가 같은 층이나 같은 벽에서도 다르게 표현된 경우는 통합력 상실 집의 세 부분의 벽이 동시에 보이고 특히 중앙의 벽에 아무것도 그리지 않음은 논리성 상실의 문제를 반영 원근법의 상실이 보이며 입체감, 깊이가 없어 보이는 집은 음성 증상과 관련하여 대인관계 환경에 대한 흥미 상실 반영 지붕이 없거나 벽이 무너져 있거나 벽의 기초선이 없는 것은 환경과 내면의 압력으로 인한 긴장감 표현 굴뚝의 연기가 좌우로 흐름은 현실 무시 진한 연기와 다량의 연기는 격렬한 마음의 긴장 반영
나무	쓰러질 것 같은 나무, 말라 죽는 나무는 현실 접촉 상실 뿌리의 강한 표현은 현실 접촉의 부적절한 표현과 관련 뿌리가 지나치게 희미한 선으로 그려지고, 지면에 겨우 의존해 있는 경우는 현실 접촉의 결핍 시사 지면에 드러난 뿌리를 강조한 것은 보상적으로 현실과 접촉하려는 강한 욕구 표현
사람	그림자의 윤곽만 그리고 음영이 없음 얼굴, 손, 발 등 주요 부분의 생략 목과 몸통이 길고 가늠 날개 같은 팔 신체의 근육을 강조 의복을 그리지 않음 눈을 감거나 눈동자가 없는 얼굴은 자기애가 강하고 자기에 몰두됨을 시사 생식기의 자세한 표현 발끝으로 선 인물상 옆얼굴이면서 2개의 눈과 입, 코가 중앙에 그려짐

12) 우울과 관련된 HTP 표현 양식

우울과 관련된 임상적 표현	
용지의 위치와 형태	용지 아래쪽의 그림 크기가 작음 약한 선 대칭성 강조
집	작고 공허한 느낌 한 면의 벽만 있는 집 조감도의 집 집 그림에 석양 그림 침실 강조
나무	한 개의 선으로 된 줄기 고목나무 잎이 없고 몇 개의 가지만 있음 나무 그림에 석양을 그림 가지가 아래로 처져 있는 나무
사람	의자에 무언가 기대어 앉아 있는 인물 검은 의복을 입은 사람 팔다리 생략

13) 신경증과 관련된 HTP 표현 양식

구분	불안 신경증	강박 신경증	외상 관련 신경증
위치 형태	· 그림의 크기가 너무 작거나 지 나치게 큰 경우 · 희미한 선, 지우 개의 잦은 사용, 필압이 강한 선 · 필수 부분 생략 · 주제와 상관없 는 부분에 과도 한 상세 그림 · 진한 음영 · 용지 왼쪽 상부 에 위치한 그림 · 대칭성 강조	· 그림의 상하 좌 우의 대칭과 균 형에 집중 · 상세하게 수식 이 많음 · 대칭성 강조	· 부적절함 · 빈약한 신체 이 미지 · 형태를 이해할 수 없는 도형적 선으로 그려냄

집	·지붕의 윤곽을 반복 그림 ·가옥에 수풀을 그림 ·높은 집	·강한 테두리가 있는 ·창과 커튼으로 가려진 창문 ·차양 등을 세밀하게 표현	·부서진 창문 ·아래로 처진 차양 ·지붕이 없는 집
나무	·줄기를 검게 칠하여 표현 ·나무를 그리고 다시 지면 선을 그리는 경우 ·줄기에 비해 뿌리가 직은 경우 ·가지가 줄기보다 굵을 때 ·나무 그림자 강조	·잎을 세밀히 그림 ·가지가 외부로 뻗어 있지 않고 줄기 편으로 향함 ·대칭형 나뭇가지	·꺾어지고, 굽어지고, 비뚤어진 가지 ·옹이구멍 ·그루터기 ·줄기에 텅 빈 구멍 ·줄기의 폭이 일정치 않음
사람	·머리카락 검게 칠함 ·손에 검은 음영 ·신체 부분 왜곡 또는 생략 ·배우나 운동선수가 군중과 있을 때는 주의 집중 욕구와 열등감과 불안 심리 반영	·머리를 작게 그리는 경우 ·다리를 두드러지게 자세히 그리는 경우 ·단추의 세부적 묘사	·상처가 있는 인물 ·비뚤어진 손과 발 ·인물상의 극단적인 왜곡

김영민

국립 안동대학교 학사
현) 한국 임상미술치료 연구소
 삼성임상미술치료클리닉센터 대표
 동해시 예술인 창작 스튜디오 1 창작실 대표
 (사회복지법인) 청년작가협회 대표
 그림숲 동화나라 자활센터 대표
 그림숲 동화나라 아동상담소 소장 재직
 동해시 문화예술센터 소속 예술인 창작 스튜디오 입주 작가
 한국전업작가회, 산그림작가, 임상미술치료사, 미술가 활동 중

한국임상심리학회 · 한국건강심리학회 · 한국미술치료학회 ·
대한임상미술치료학회 · 사회복지사협회 정회원
한국심리학회 준회원

전시 경력
2012. 4. 미국 fountain 아트페어 초대전 – 69th regiment armory
2011. 5. 미국 샌프란시스코 아트페어 초대전
2011. 5. 在尾美術 Auctions – 자이오 초대전
2011. 4. 명동 갤러리 앤 초대전
2009. 이즈 갤러리 (구)학고제
2007. 굴렁쇠 숲으로 가다[하나아트갤러리, 후원: 인사동 하나 아트
 (인사아트갤러리)]
2006. 스님과 화가의 만남 전(2인 개인전)(동해문화예술회관)
2005. 굴렁쇠 초대 개인전(일본 오사카 이루나니 갤러리)
2004. 김영민 일러스트 전[일본 교토 GALLERY 3A, 주최: 갤러리
 NAW, 후원: 특정 사단법인 JAPAN ART FORUM, JOY(주)]
 굴렁쇠 원화전(영풍문고 종각점 어린이 문고)
2003. 마음의 치료로서의 미술전(한국문화예술진흥원 및 예술로 전

문 자료 등재) 한국문화예술진흥원 기획공모전 당선 전시회
(장소: 한국문화예술진흥원 마로니에 미술관)

2002. 한국 월드컵 축제(2002 flag art festival) 상념의 숲 설치(한국 상
암동 월드컵경기장)
제4회 김영민 상념의 숲 태백에 와서(철암역 갤러리, 태백시,
국립현대미술관 자료 등재)

2001. 제3회 김영민 숲의 노래 숲의 향기 개인전(문화예술회관, 동해시)

2000. 제2회 김영민 사랑 사랑으로 개인전(대안공간 테마 사진 마을
서울 명동)

1999. 제1회 김영민 삶 – 인생 개인전(문화예술회관, 동해시)

기타 그룹전 200여 회 이상

주요 이력

2009. 2. 현대 한국인물사 등재

2008. 뉴스메이커 선정 한국을 빛낼 CEO 대상 임상미술치료 분야 대상
포털 아트 인터넷 미술 대전 미술 경매 참여 및 수상
제7회 장한 한국인상 부문(장한 문화인) 무궁화 금장 수상

2007. 한국문학대표집(이상 작품 날개) 전집 삽화(교원 출판사)

2005. 대한민국 현대미술 작가 총서 수록 작가
프랑스 국제 자화상 콩쿠르 입상, 임상미술치료사

개인 자료 보관처: 문화예술진흥원, 동해시 문화예술회관, 국립현대미술관 등

주요 저서

『빈자리』(2003)

『굴렁쇠』(2004)

『있잖아 그건 내거야』(2007)

『임상미술치료집』(2003, 2005년 개정판)

『임상미술치료 실제』(2005)

『제3의 임상미술치료 개론』(2007, 2010년 개정판)

이메일: rsrrrrr@hanmail.net

그림으로 나를 찾다

초판인쇄	2012년 12월 17일
초판발행	2012년 12월 17일

지은이	김영민
펴낸이	채종준
펴낸곳	한국학술정보(주)
주 소	경기도 파주시 문발동 파주출판문화정보산업단지 513-5
전 화	031) 908-3181(대표)
팩 스	031) 908-3189
홈페이지	http://ebook.kstudy.com
E-mail	출판사업부 publish@kstudy.com
등 록	제일산-115호(2000.6.19)

ISBN	978-89-268-3913-3 03650 (Paper Book)
	978-89-268-3914-0 05650 (e-Book)

이담 Books 는 한국학술정보(주)의 지식실용서 브랜드입니다.